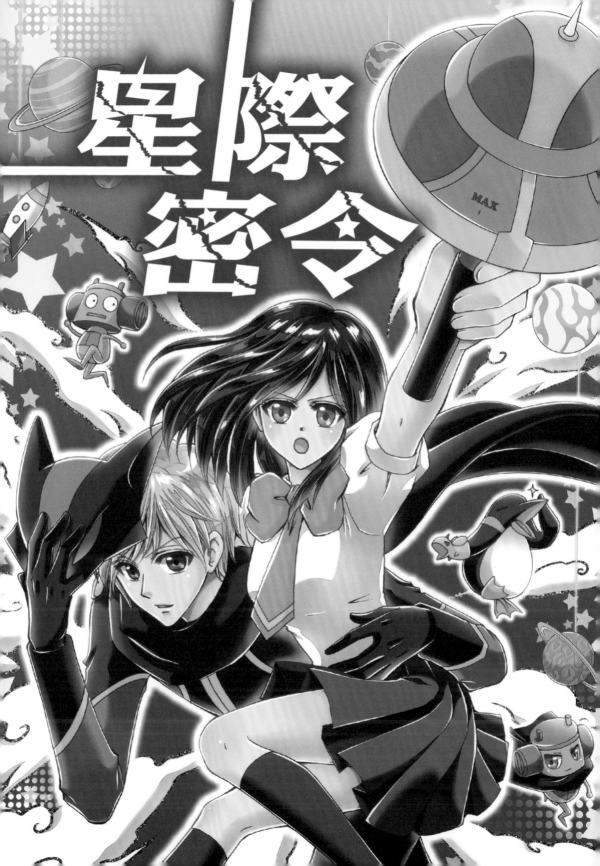

作者的話

探索・珍惜・愛

〈小鐵的環保同盟〉初期是以每週一篇專欄的方式發表，總共連載了三年又五個月後完結。雖然是專欄的形式，但彼此仍具有連貫性，因此結束連載時，是以故事漫畫的方式結尾。

由於陪伴讀者滿長一段時間，連載結束時，許多讀者以寫信或在報社參訪時，向漫畫版編輯反應相當不捨。

某天，編輯在看到了NASA發現與地球相似指數相當高、位於適居帶上的超級地球——克卜勒452b的新聞時，馬上聯想到能讓〈小鐵的環保同盟〉再次連載的契機。

於是，以人類發現能夠星際移民的星球——克卜勒K作為背景的〈小鐵的環保同盟〉第二部《星際密令》誕生了。

《星際密令》以連環漫畫的方式呈現，更能好好將角色間的情感與互動表現出來。此外，在第一部中無法完整說明的各種環節和心情，也能在本書中交代清楚。因此，即使沒有看過第一部，直接閱讀本書也不會有斷層。

地球上並非只有人類這一種生物，但人類常以自己為各種考量的中心，為了讓自己過得更舒服、更奢侈、更愉快而傷害了其他物種及環境。

在太空探索的活動中，尋找能夠讓人類移居的星球，一直都是重要目標，每每發現新的可能性，人類就彷彿生命出現光輝，安心不會走向滅亡。

但是，搬到新的星球，會不會也只是繼續重蹈覆轍呢？不懂得愛惜現在所擁有一切的人類，自私的想法和行為就像傳染病，侵蝕每一個踏過的土地。宇宙中其他的星球及生命，真的歡迎人類的探索及移居嗎？

以此議題為背景、以成為高中生的亞貝和夏德為主角的《星際密令》，希望大家會喜歡！

每部連載作品，我都花了相當大的心力設定、編劇及描繪，因此，將曾在報紙連載的漫畫作品集結出書，一直是我出道以來的夢想。現在，終於有除了報紙以外的管道，讓讀者可以看到及收藏我的作品，真的非常開心！

萬分感謝出版社及總編大人，讓我的夢想得以成真（大感動）！也感謝每位閱讀、購入本書的讀者，你們的支持是我最大的動力，未來，我仍會繼續用心創作每一部作品的！

最後，歡迎大家來我的粉專玩（招手），期待收到你們的回饋和留言喲！

FB粉專：https://www.facebook.com/primrose2814/

小鐵

嘎比吉星人，依靠廢
棄物為生。本來是嘎
比吉星人下屆首領呼
聲最高的人選。

阿克

亞貝的弟弟。

亞貝

高一學生，大家公認的
環保模範生。

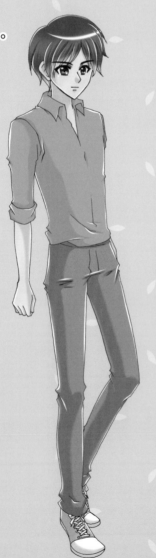

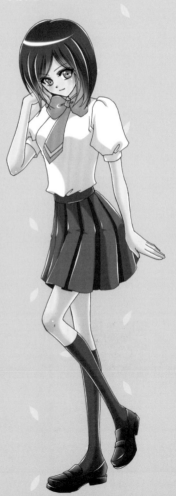

錫德
夏德的雙胞胎哥哥。

夏德
高一學生，中英混血兒，
亞貝同班同學兼鄰居。雖
然跟亞貝常吵鬧，但感情
很好。

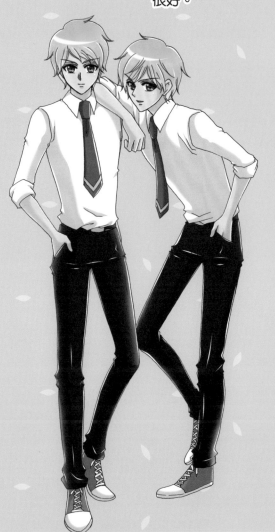

安德魯三世
企鵝王國的王子，發誓阻
止所有不環保的行為。

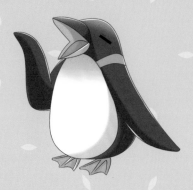

愛麗絲
嘎比吉星人，小鐵
的夥伴。

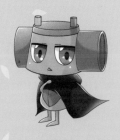

目錄

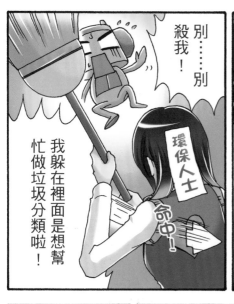

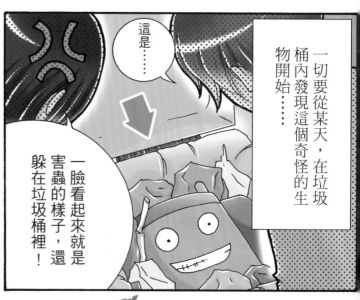

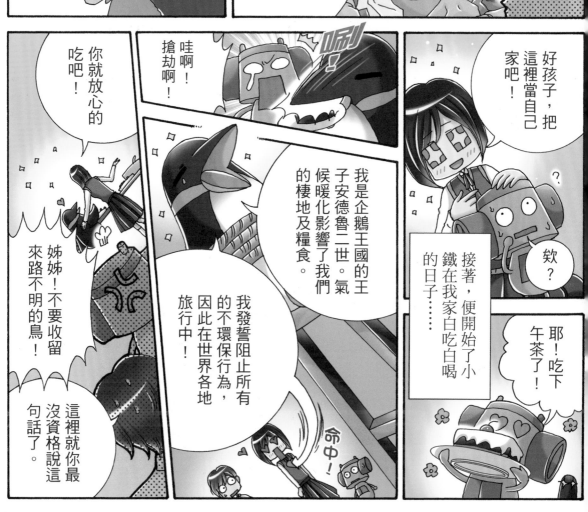

一直以來，我都是大家公認的環保模範生。

這床單是有機棉嗎？

但某天，我的地位卻受到了威脅⋯⋯

咦？應該不是吧⋯⋯

是誰啊？

不使用農藥、化肥，以自然農法種植的有機棉，才是環保的選擇啊。

聽說你很重視環保，看來只是誤傳吧？

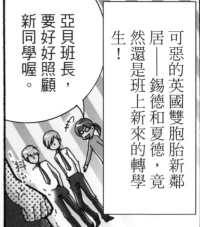

可惡的英國雙胞胎新鄰居——錫德和夏德，竟然還是班上新來的轉學生！

亞貝班長，要好好照顧新同學喔。

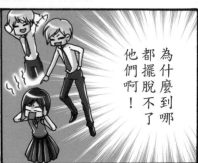

為什麼到哪都擺脫不了他們啊！

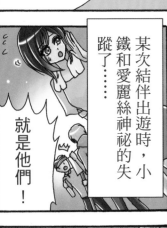

就是他們！

某次結伴出遊時，小鐵和愛麗絲神祕的失蹤了⋯⋯

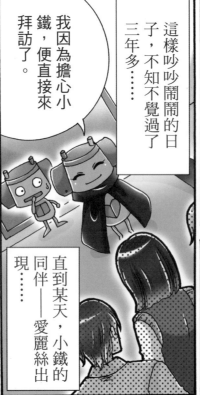

我因為擔心小鐵，便直接來拜訪了。

直到某天，小鐵的同伴——愛麗絲出現⋯⋯

這樣吵吵鬧鬧的日子，不知不覺過了三年多⋯⋯

剛剛就是他們把垃圾和回收物全部混雜在一起！

8

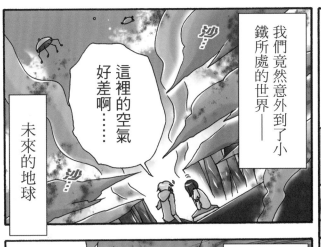

循著他們倆搗亂的路線，我一路追到了垃圾掩埋場……

別跑！

亞貝，小心！

快回到我們的世界吧！

我們竟然意外到了小鐵所處的世界——

未來的地球

這裡的空氣好差啊……

並且，遇到了未來的人類。

快戴上口罩！直接吸入空氣會致命啊！

咳！

原來，小鐵是嘎比吉星人，居住在受汙染而無人生活的陸地上。

因此致力於汙染環境，以迫害其他生物的生存空間。

小鐵還是嘎比吉星人下屆首領的人選。

為了了解真相，我們闖入小鐵的辦公室，並起了衝突……

有人類闖入！呼叫支援！

不需要！

看在過去的情分上，我和他們說完話就讓他們走了吧！

沒錯！回到過去的地球破壞環境，以增加我們一族的棲地，就是我的目的！

有骨氣的話，就在自己生活的時代為了生存努力，至少做個能讓人尊敬的敵人！

在人類還能為自己的過錯彌補的「過去」，我會努力阻止一切！

現在你們所居住的這個地球環境，我不會讓它成真的！

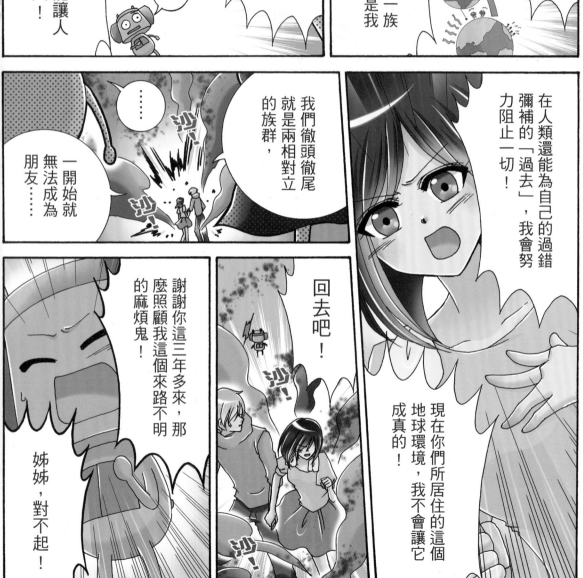

我們徹頭徹尾的族群，就是兩相對立的，一開始就無法成為朋友……

回去吧！

謝謝你這三年多來，那麼照顧我這個來路不明的麻煩鬼！

姊姊，對不起！

Chapter 1

神祕的警告

虧我當初還那麼相信你！

背叛之所以令人難受，是因為來自原本無比信任的人……

你竟然是人類最大的敵人、破壞地球環境的凶手！

給我回來解釋清楚啊！

班長大人連夢話的內容都很凶暴呢！

站住！

媽！別讓夏德隨便上樓啦！

咔！

咔！

！

驚！

阿姨！亞貝醒了！

謝謝！真是幫了大忙！

♥

夢到什麼了？

我……

……我夢到小鐵。

沒想到，這個夢竟是一連串事件的序幕。

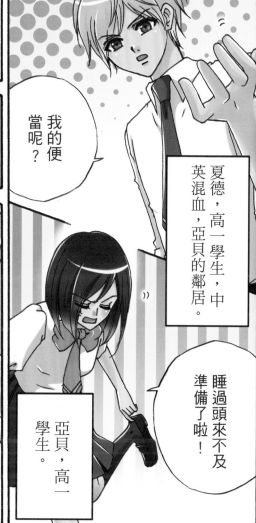

我的便當呢？

夏德，高一學生，中英混血，亞貝的鄰居。

睡過頭來不及準備了啦！

亞貝，高一學生。

喂！怎麼把塑膠瓶丟在鐵鋁罐區！

哇！是班長！

天啊！全部都沒有好好分類！

反正大家都亂丟，不差我們一個啦！

班長是環保魔人，最好別跟她爭論……

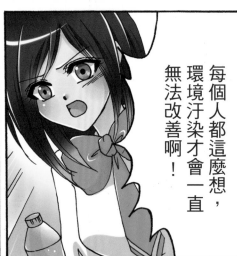

每個人都這麼想，環境汙染才會一直無法改善啊！

那就麻煩班長分類了，我們有事先走啦！

我為什麼要收你們的爛攤子啊！

14

亞貝！

老師要你去校外出公差……

……你也不用連午餐時間都在整理回收物吧！

怎麼宣導也沒用，還不如自己整理比較快。

嘩啦……

我陪你出公差，快走吧！

唉……

咦！

不為環保多盡點力，總覺得好像輸給小鐵了一樣……

吵雜 吵雜

你根本只是想溜出來吃午餐吧?

這樣不是正好?

反正你中午也沒便當可吃,

……

呼……

吃不下了,真浪費……

拿起

咦!

反正是我請客啊!

我不是那個意思啦!

?

我是說吃不完會浪費食物,很不環保……

16

這樣子就不會浪費啦！

那……那是我吃過的東西耶！

唔……

其他人沒有看過未來地球的慘況，會執迷不悟是當然的。

你把自己逼得太緊了。

咦！

我說小鐵的事。

除了自己好好努力，我們無法改變什麼。

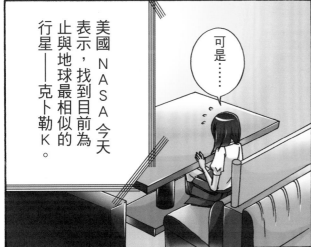

可是……

美國NASA今天表示，找到目前為止與地球最相似的行星——克卜勒K。

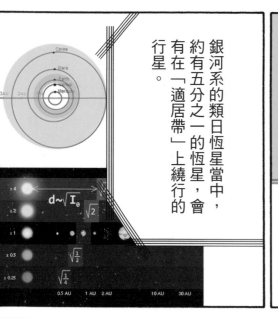

銀河系的類日恆星當中，約有五分之一的恆星，會有在「適居帶」上繞行的行星。

研究指出……

咦？

「適居帶」是行星距離母恆星最適合生物居住的距離，有適宜的溫度，能使表面維持液態水。

克卜勒K落在其所繞行的恆星「適居帶」中，質量、大小、重力與地球相似，且具有大氣層。

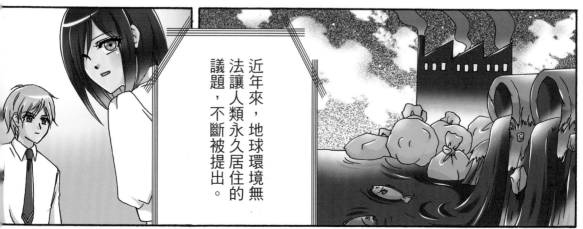

近年來，地球環境無法讓人類永久居住的議題，不斷被提出。

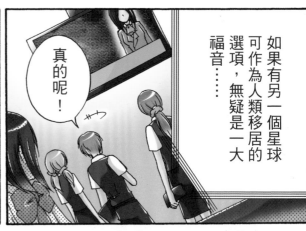

如果有另一個星球可作為人類移居的選項，無疑是一大福音……

真的呢！

總是沒過多久就會出現這種新聞。

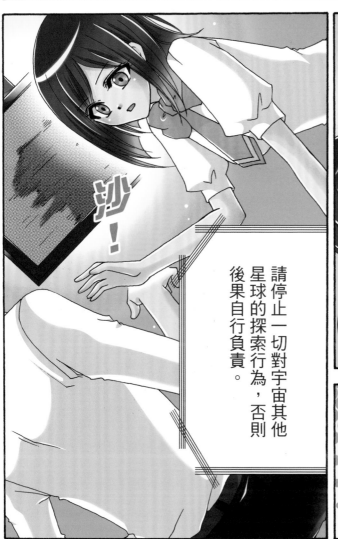

沙！

請停止一切對宇宙其他星球的探索行為，否則後果自行負責。

戳！

班長大人，太憂國憂民會長皺紋喔！

！

哈哈！

沙！

你幹麼！

安德魯！

最近有小鐵的消息嗎？

南極企鵝王國的王子——安德魯二世，環保人士，能與小鐵聯絡。

你都是這樣直擊男性沐浴的嗎……

……

來看看他寫了些什麼……

你到底有沒有在認真工作啊！

啊！兩個月前他有寄信來耶！

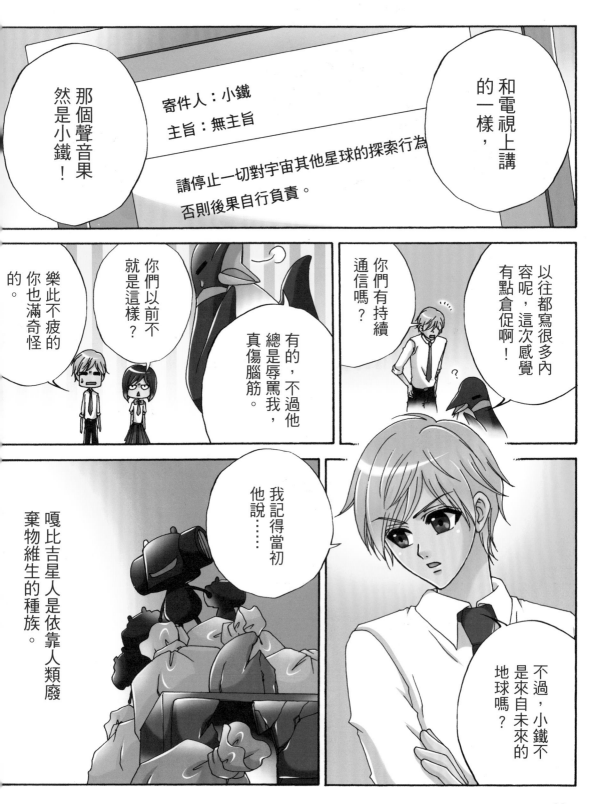

和電視上講的一樣，

寄件人：小鐵
主旨：無主旨

請停止一切對宇宙其他星球的探索行為，否則後果自行責。

那個聲音果然是小鐵！

以往都寫很多內容呢，這次感覺有點倉促啊！

你們有持續通信嗎？

有的，不過他總是辱罵我，真傷腦筋。

你們以前不就是這樣？

樂此不疲的你也滿奇怪的。

我記得當初他說……

嘎比吉星人是依靠人類廢棄物維生的種族。

不過，小鐵不是來自未來的地球嗎？

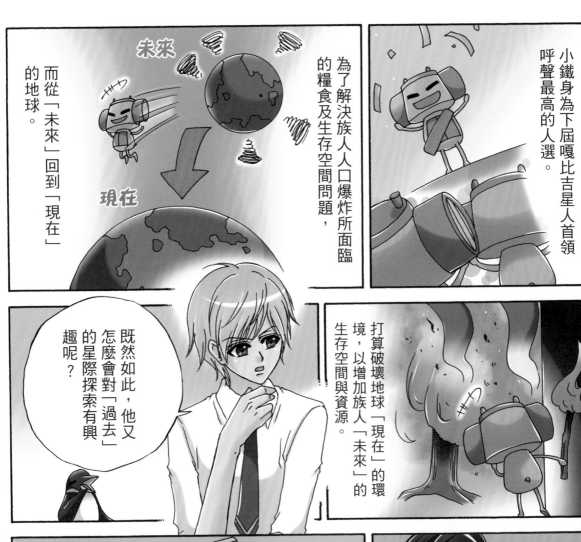

新聞中出現的怪聲很快被人們遺忘了。

我們會搶先登陸！

我們最有能力！

所有先進國家全部加入了克卜勒K星球的登陸爭奪戰。

喂，垃圾啊，別亂丟垃圾啊！

全球民眾皆大力支持，無不為這個消息歡欣鼓舞。

反正快要移民了，幹麼關心地球的死活？

說的也是，這麼說來真是輕鬆不少耶！

沒錯……

地球已經被人類汙染得殘破不堪了……

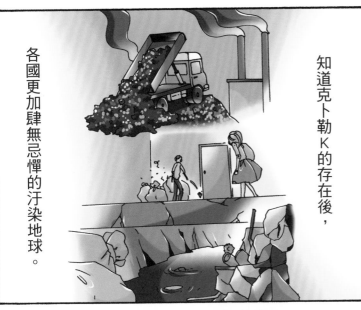

知道克卜勒K的存在後，

各國更加肆無忌憚的汙染地球。

美國率先宣布，明天將送第一波太空人升空，成為這波登陸行動的先鋒。

我忽然對於身為人類這件事，感到無比的反胃……

我們衷心期待他們帶回好消息。

25

克卜勒任務、類地行星與類木行星

克卜勒任務

　　為了發現環繞著其他恆星之類地行星，美國國家航空暨太空總署設計了克卜勒太空望遠鏡。而這個任務會被命名為克卜勒任務，是因為紀念德國天文學家克卜勒。

　　二〇〇九年三月七日，克卜勒太空望遠鏡發射升空，直到二〇一八年十月三十日燃料完全消耗殆盡，沒辦法法再受指令控制，才正式退役。

類地行星與類木行星

　　類地行星的主要組成成分為矽酸鹽岩石和金屬。火星、地球、金星和水星為類地行星，它們距離太陽近、平均密度大、體積和質量小、衛星數量少、沒有行星環、有固體表面。

　　類木行星的主要組成成分是氫、氦等氣體和存在不同物理狀態下的水。海王星、天王星、土星和木星為類木行星，它們距離太陽遠、平均密度小、體積和質量大、衛星數量多、有行星環、可能沒有固體表面。天文學家在太陽系外發現的行星，到目前為止，雖然幾乎都是類木行星。不過，還是有一些被懷疑或是確認為類地行星。

類木行星　　　　　　　　　　　　　　　　　類地行星

土星　　　　　　　　木星　　　　　　　　金星　　　　　　　水星

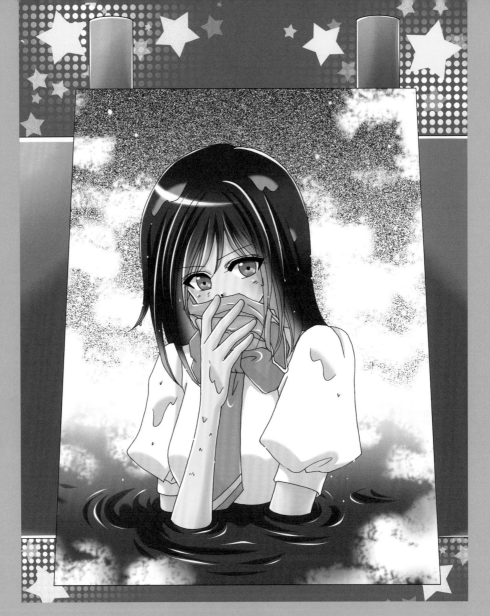

Chapter 2

失控的汙染

早上

等等！別碰水！

！

達達感應到汙染源了！

怎麼了？嚇了我一跳……

我們家使用的是自來水呢！

這個水源已經被多種重金屬汙染，不能喝也不能碰啊！

理論上不是應該會經過過濾、消毒嗎？

28

該不會……自來水源受到汙染了！

我得趕快通知大家！

拉住！

哇！

好痛……達達 你幹麼啦！

達達說外面的空氣受到汙染，少出門為妙啊！

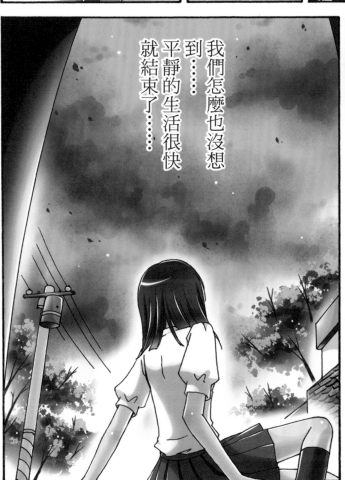

我們怎麼也沒想到……平靜的生活很快就結束了……

咦？

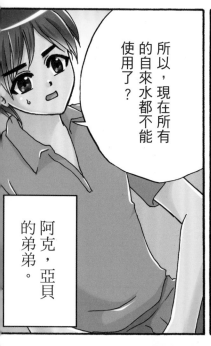

所以，現在所有的自來水都不能使用了？

阿克，亞貝的弟弟。

我有發現水變濁，沒想到是被重金屬汙染了⋯⋯

錫德，夏德的雙胞胎哥哥。

最安全的方式還是減少外出。

另外，外出時請戴上這個特製的口罩。

沒錯，目前只能飲用庫存的礦泉水。

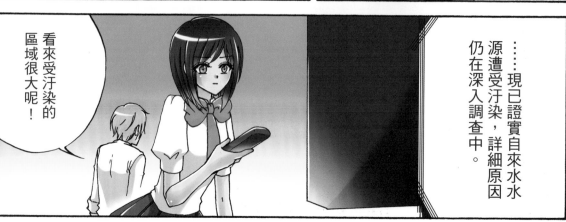

看來受汙染的區域很大呢！

⋯⋯現已證實自來水水源遭受汙染，詳細原因仍在深入調查中。

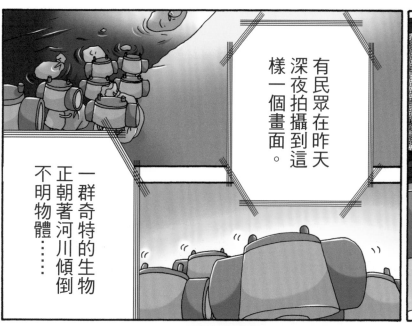

有民眾在昨天
深夜拍攝到這
樣一個畫面。

一群奇特的生物
正朝著河川傾倒
不明物體……

究竟這些不明生物
與自來水汙染是否
有關，警方仍在調
查當中……

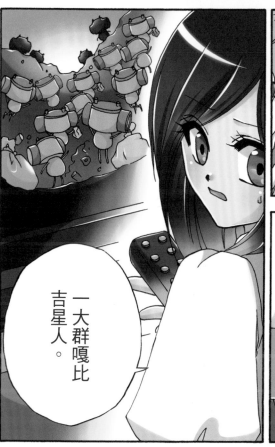

一大群嘎比
吉星人。

不……是嘎
比吉星人。

……這是
小鐵吧。

31

「星際聯盟」？

不過我也很好奇，這麼大規模的物種入侵，星際聯盟都不出手干涉嗎？

看來小鐵這次是下定決心要將人類趕盡殺絕了。

小鐵果然沒有放棄要占領「現在」的地球！

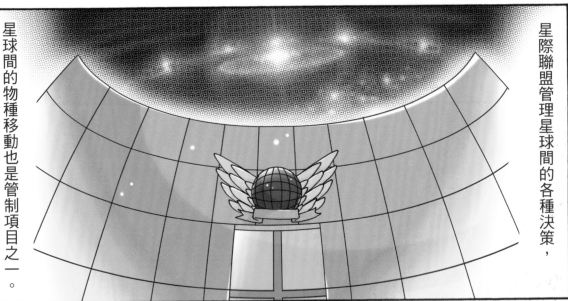

星際聯盟管理星球間的各種決策，星球間的物種移動也是管制項目之一。

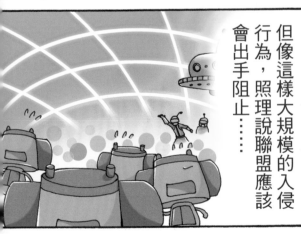

但像這樣大規模的入侵行為，照理說聯盟應該會出手阻止……

單個或少數的物種移動是沒問題的。

達達可以偵測汙染源，我出去外頭看看，或許能夠循線找到小鐵。

為了自身安全，你們還是待在家裡……

我也要去！

但是……

當初是我忽略了許多跡象，才會錯放小鐵在地球亂來。

不……你還是……

有這麼多嘎比吉星人，你一個人根本抓不到小鐵吧！

這次讓我多出一點力吧！

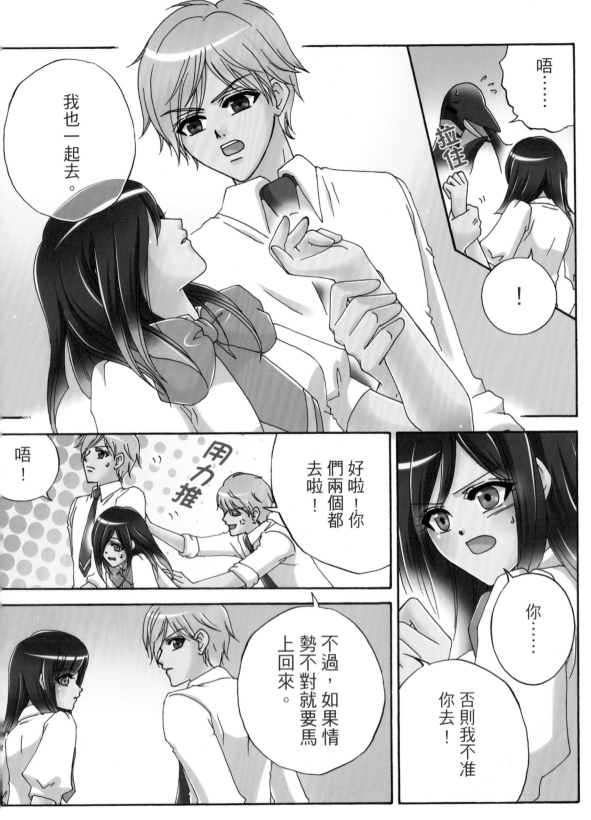

34

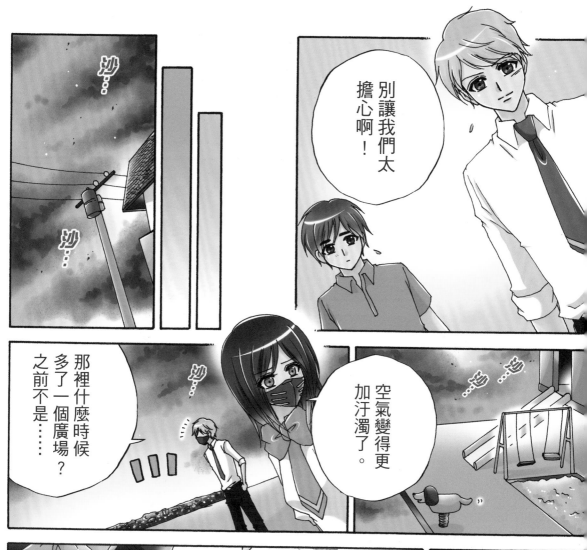

別讓我們太擔心啊！

那裡什麼時候多了一個廣場？之前不是……

空氣變得更加汙濁了。

救命啊！

是浮滿垃圾的河川啊！

這不是廣場……

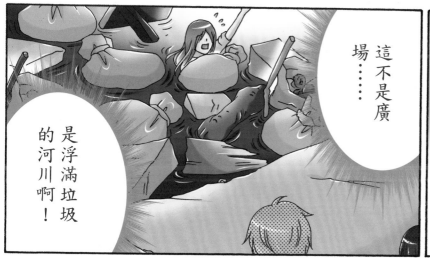

抓緊！我拉你上來！

好的！

沙……

因為視線不良，我以為是陸地。

結果一踩上去才發現是河！

河水好髒好臭！

害得我全身都發癢啊！

抓！抓！

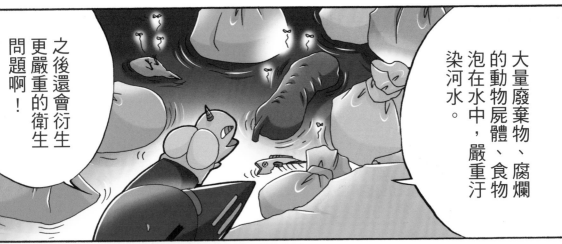

大量廢棄物、腐爛的動物屍體、食物泡在水中，嚴重汙染河水。

之後還會衍生更嚴重的衛生問題啊！

這些都是工業廢水，被人隨意傾倒。

味道真難聞！

這些桶子是什麼？

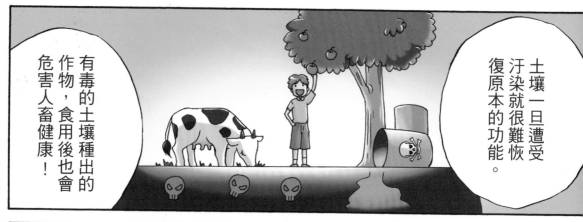

土壤一旦遭受汙染就很難恢復原本的功能。

有毒的土壤種出的作物，食用後也會危害人畜健康！

這條魚是怎麼回事！

肚子裡全裝滿塑膠的東西！

這樣要我們怎麼吃啊？

不只是魚類……

鳥類也誤食許多我們人類丟棄的塑膠垃圾。

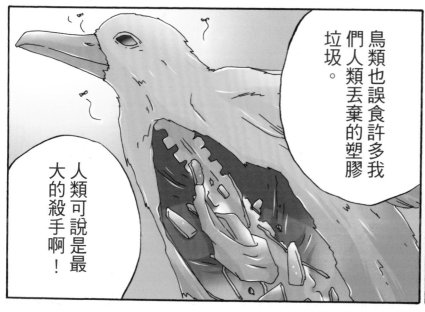

人類可說是最大的殺手啊！

請問發生了什麼事？

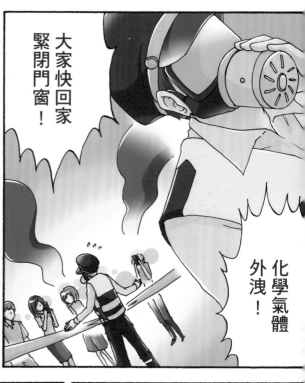

大家快回家緊閉門窗！

化學氣體外洩！

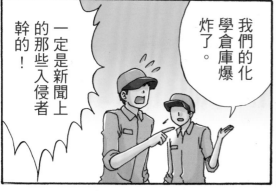

我們的化學倉庫爆炸了。

一定是新聞上的那些入侵者幹的！

否則包裝完整的化學品包裹，怎麼會忽然全混在一起？

喂！你別亂說！

怎麼了？

！

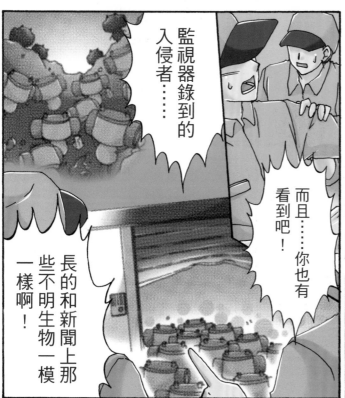

監視器錄到的入侵者……

而且……你也有看到吧！

長的和新聞上那些不明生物一模一樣啊！

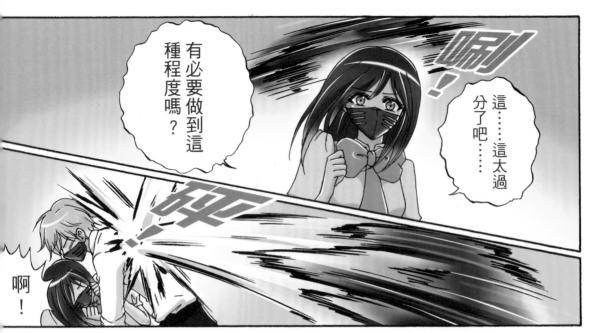

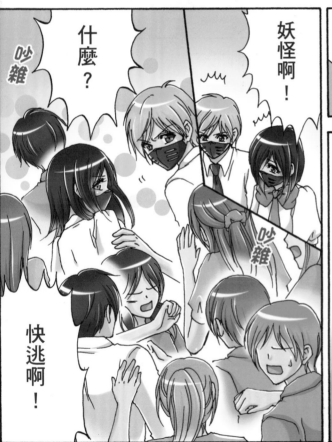

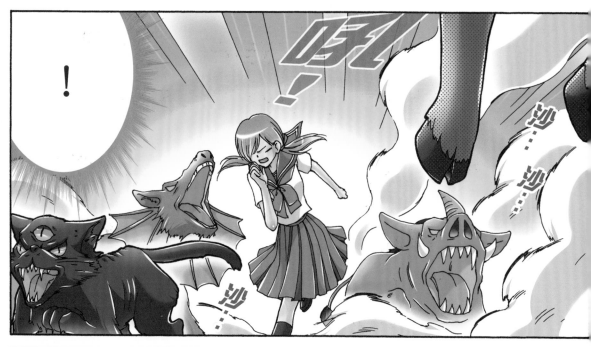

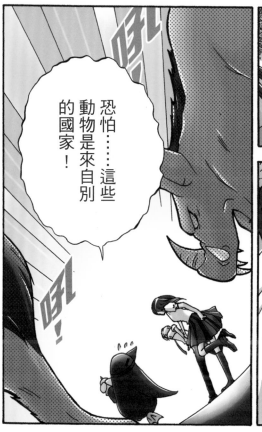

恐怕……這些動物是來自別的國家！

這……這些動物是怎麼回事？

我們國家有大量輻射外洩的地方嗎？

牠們身上偵測到高量的輻射，應該是受輻射汙染病變的動物！

活性碳濾水器自己做

登山、露營想喝到乾淨的水，可以做個簡單的活性碳濾水器喔！
注意：請跟大人一起製作，並注意安全。

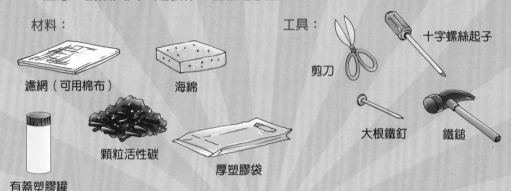

材料：

濾網（可用棉布）　　　海綿

顆粒活性碳

有蓋塑膠罐　　　　厚塑膠袋

工具：

剪刀　　十字螺絲起子

大根鐵釘　　鐵鎚

＊材料洗乾淨後晾乾備用。

作法：

過濾方法：

慢慢倒入混濁的水，乾淨
的水會從罐子底部流出。

1.用鐵釘在塑膠罐蓋子打
　洞，再用螺絲起子撐大
　洞口。

2.塑膠袋底部剪出比罐口
　小的洞，再對準罐口套
　入，轉緊蓋子。

3.海綿和濾網剪圓形。再
　由下往上放入濾網→海
　綿→濾網→海綿→活性
　碳→海綿。

4.罐底打洞。

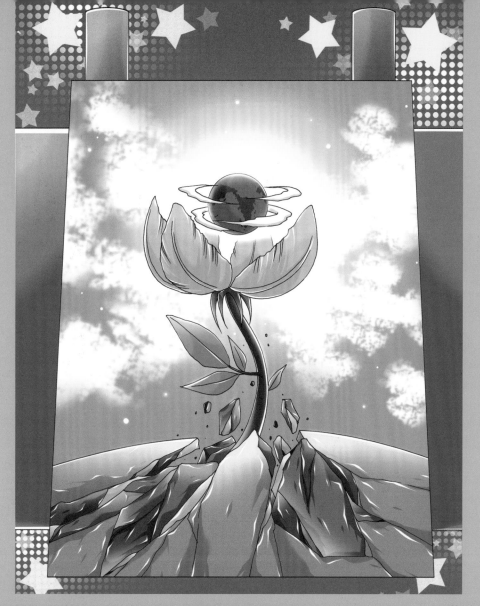

Chapter 3

蓋亞與地球

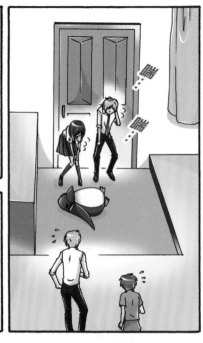

告知錫德和阿克外面的狀況後……

兩人都驚訝得說不出話來。

外面的環境比我們想像的嚴重太多了。

為了爭取生活所需的食物和水，我們分組、分次出門搶購物資。

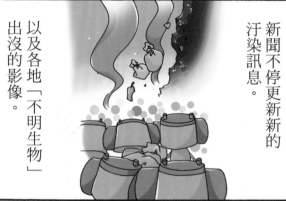

新聞不停更新新的汙染訊息。

以及各地「不明生物」出沒的影像。

「這場災難是由嘎比吉星人所挑起」，

幾乎已經是確定的了。

44

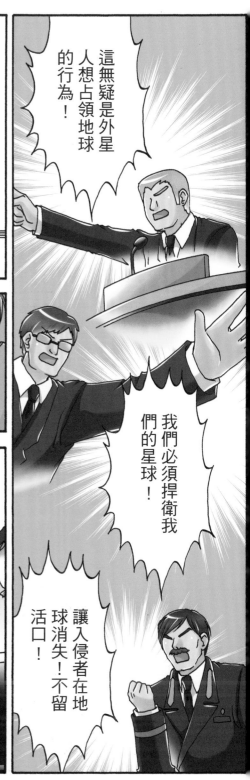

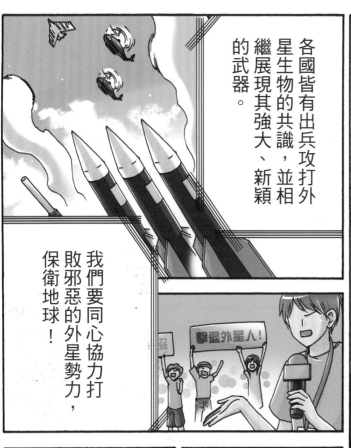

各國皆有出兵攻打外星生物的共識，並相繼展現其強大、新穎的武器。

我們要同心協力打敗邪惡的外星勢力，保衛地球！

這樣……

不太對吧……

不過……我們也想不出更好的辦法了……

便利商店

好！

我們去遠一點的地方找找看吧。

東西也被搬得差不多了。

店員早就不來上班了。

又打算搗亂嗎！

！

是嘎比吉星人！

沙⋯

沙⋯

喔！是真的。那倒

這我們也有同感。

少在那裡發表感言啦！

我又不會逃！幹麼把我們綁起來！

你剛才不就逃了嗎！

你生氣的臉很恐怖啊！

你們這次的行為也太過分了吧！

為什麼要大舉入侵、破壞我們的家園？

虧我們之前對你這麼好，忘恩負義！

你們非得這樣把「過去」的我們趕盡殺絕嗎？

你一次問題了！我很難回答啦！

等……等一下！

都把地球搞成這樣了，還說不是敵人？

我有先寄信警告你們啊！

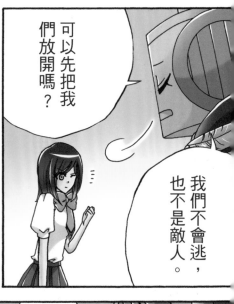

可以先把我們放開嗎？

我們不會逃，也不是敵人。

你這個笨蛋！

呃……我前幾天看到……

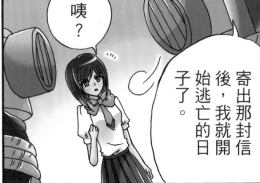

咦？

寄出那封信後，我就開始逃亡的日子了。

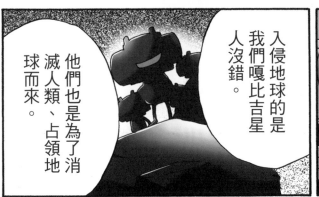

入侵地球的是我們嘎比吉星人沒錯。

他們也是為了消滅人類、占領地球而來。

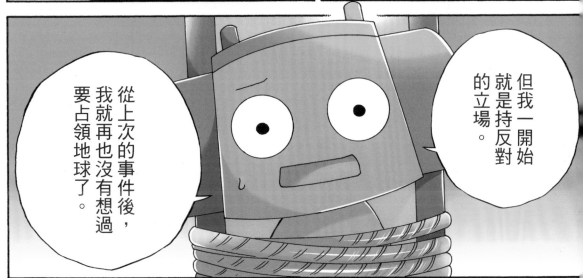

但我一開始就是持反對的立場。

從上次的事件後，我就再也沒有想過要占領地球了。

……我有點搞迷糊了。

你這話有語病吧？你們不是占領未來的地球了嗎？

……抱歉，之前說我來自未來的地球，其實是騙你們的。

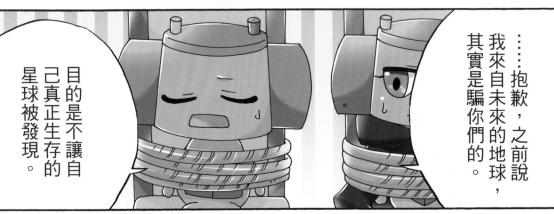

目的是不讓自己真正生存的星球被發現。

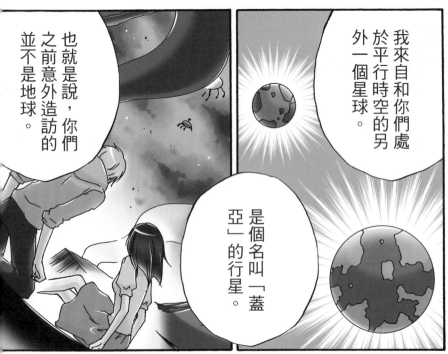

也就是說，你們之前意外造訪的並不是地球。

我來自和你們處於平行時空的另外一個星球。

是個名叫「蓋亞」的行星。

咦？

蓋亞星在很久以前，是個環境與現在的地球極為相似的星球。

那是對誤闖的地球人的共同說法，

我們不希望新的地球的生物加入生存環境爭奪。

但那裡的人類也說他來自未來的地球啊！

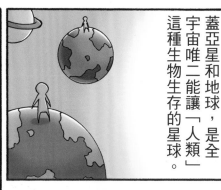

蓋亞星和地球，是全宇宙唯二能讓「人類」這種生物生存的星球。

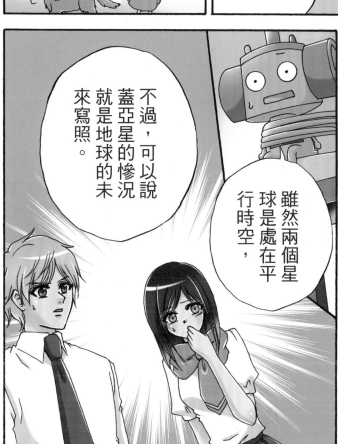

不過，可以說蓋亞星的慘況就是地球的未來寫照。

雖然兩個星球是處在平行時空，

蓋亞星的人類，在以前也破壞環境，最後使得自己漸漸走向毀滅之路。

51

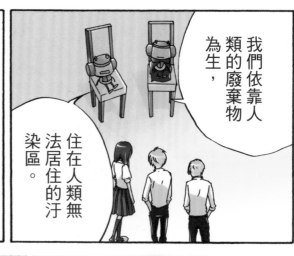

我們依靠人類的廢棄物為生，

住在人類無法居住的汙染區。

原本是少數族群的我們，因為人類對環境的汙染，

擁有源源不絕的糧食及生存空間。

相對的，

人類受自己的汙染所迫害，數量不斷減少。

現在嘎比吉星人成為蓋亞星的主宰者，

人類反而成了少數族群。

我們只是被動享受著人類給與的「資源」。

這個結果全是由人類造成的，

但是……

你們當初來地球的目的，的確是為了汙染環境吧！

我只是想模仿人類的行為，或許可以為自己的族人多爭取一些生存空間。

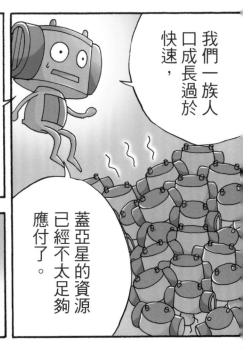

我們一族人口成長過於快速，

蓋亞星的資源已經不太足夠應付了。

你想要讓你的族人「星際移民」？

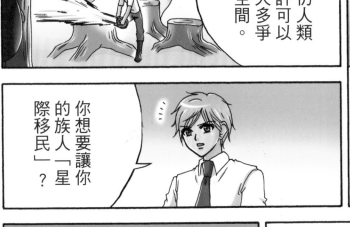

這是我的主要政見！

是的！我當時正在角逐首領的職位！

就像你們想要「星際移民」，才是一切災難的起因。

不過，大規模的「星際移民」其實是不被允許的。

既然……

星際移民是不被允許的……

那你當初不就是欺騙了你的選民嗎！

這不就是政治人物獲得選票的手段嗎！

有道理……

那為何這次「星際聯盟」沒有阻止你們族人大舉入侵地球呢？

什麼！

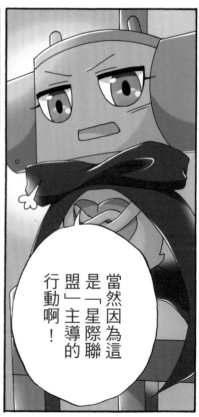

當然因為這是「星際聯盟」主導的行動啊！

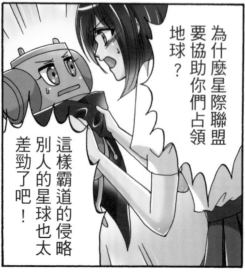

為什麼星際聯盟要協助你們占領地球？

這樣霸道的侵略別人的星球也太差勁了吧！

你們不也是打這樣的主意？

女孩子吵起架來真恐怖呢⋯⋯

劈啪

劈啪

你們才是惡劣又不負責任的侵略者吧!

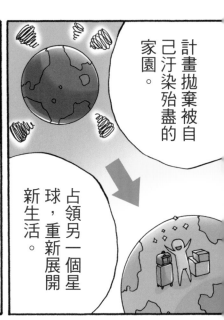

計畫拋棄被自己汙染殆盡的家園。

占領另一個星球,重新展開新生活。

一直以來,有生命存活的星球,都用盡各種方式不讓人類偵測到。

對所有的太空生物來說,人類才是最可怕又麻煩的物種。

最終目的是讓「人類」這種生物消失。

這次允許嘎比吉星人入侵地球,其實是保護其他星球所做的行動。

這次你們將魔爪伸向克卜勒K，讓大家忍無可忍。

人類自私、殘暴、現實又不負責任，一直以來都是各個星球避之唯恐不及的生物。

因此准許嘎比吉星人入侵，希望能殲滅人類，杜絕後患。

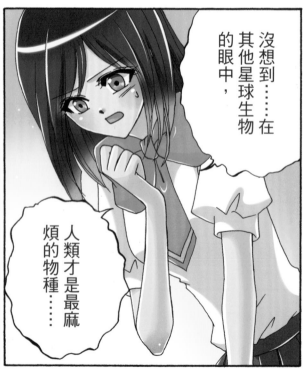

沒想到⋯⋯在其他星球生物的眼中，人類才是最麻煩的物種⋯⋯

雖然我也明白族人需要新的生存空間，

但我也不希望人類就此滅亡⋯⋯

為什麼？你之前不是⋯⋯

我本來以為⋯⋯

所有的人類都不在乎環境汙染，所以覺得加速破壞環境也無妨。

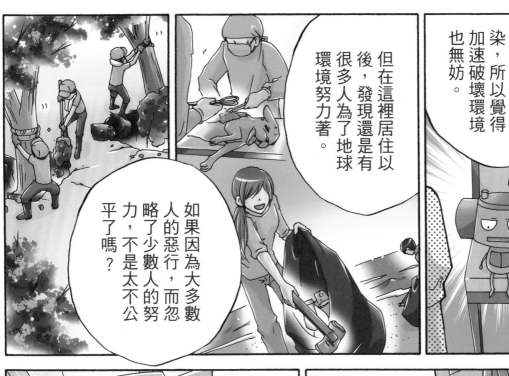

但在這裡居住以後，發現還是有很多人為了地球環境努力著。

如果因為大多數人的惡行，而忽略了少數人的努力，不是太不公平了嗎？

我就實在無法支持這次的行動……

而且……一想到你們也會死……

但是……你身為領袖……

不贊成行嗎？

上次回去之後，我就把占領地球的政見全拿掉了！

我沒有選上啊！

小鐵……

那你們為何出現在地球？

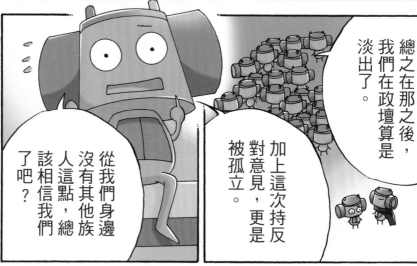

總之在那之後，我們在政壇算是淡出了。

加上這次持反對意見，更是被孤立。

從我們身邊沒有其他族人這點，總該相信我們了吧？

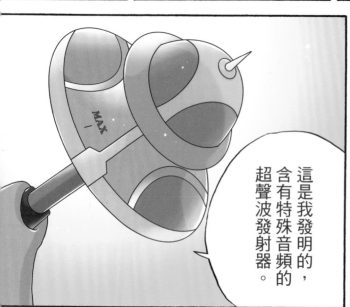

這是我發明的，含有特殊音頻的超聲波發射器。

MAX

因為我們想阻止族人的行為……

那個是什麼？

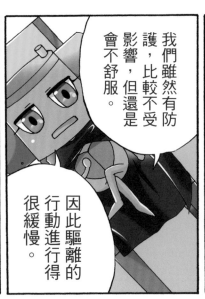
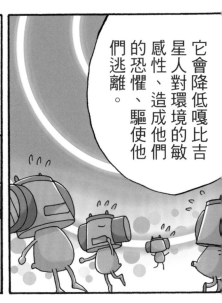

它會降低嘎比吉星人對環境的敏感性、造成他們的恐懼、驅使他們逃離。

我們雖然有防護，比較不受影響，但還是會不舒服。

因此驅離的行動進行得很緩慢。

無法及時阻止他們。

……抱歉。

就算造成身體負擔，但仍然努力著……

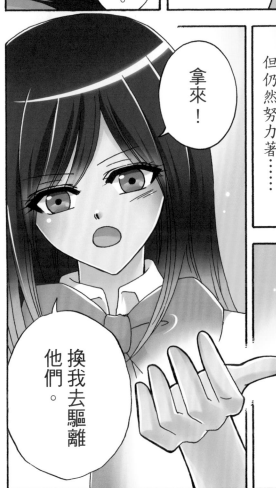

拿來！

換我去驅離他們。

我可以認為……當時你的道歉是真心的吧？

對不起！

人類聽不到這個超聲波吧？

車諾比耳核災、
超聲波

車諾比耳核災

車諾比耳核能電廠，是一所前蘇聯位於烏克蘭境內的核能電廠。一九八六年四月二十六號，車諾比耳核電廠的第四號反應爐發生爆炸，輻射物質大量外洩，是歷史上等級最嚴重的核災事故。

事故發生後，附近三十公里以內的居民，全部被強制撤離，輻射外洩範圍涵蓋了四千平方公里，車諾比耳自此後成為核災代名詞。

二〇〇五年九月，世界衛生組織、聯合國和一些其他聯合國團體，共同完成了車諾比耳核災的整體報告，提出此核災死亡人數可能多達四千人。

二〇一六年，車諾比耳核災發生第三十年，綠色和平出版了車諾比耳三十週年報告，報告中提出：從核災發生地往外五十到兩百公里不等的村莊中採集到的魚類、木材、穀物、牛隻、奶類……樣本中發現，有大量輻射超標的現象。該地區仍有無法從事經濟活動的土地達一萬平方公里。

超聲波

振動或聲波頻率，超過人類耳朵可以聽到的最高範圍兩萬赫，即為超聲波，又稱作超音波。

海豚、狗和蝙蝠等一些動物，都能聽得到超聲波。犬笛就是利用狗能聽到超聲波的特性製作出來，用來呼喚狗兒的。

Chapter 4

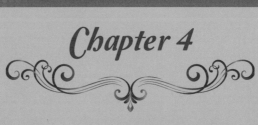

行動開始

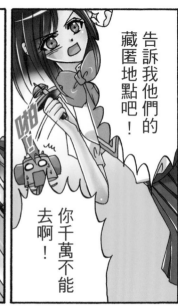

嘎比吉星人藏匿的地點，都是對人類有危害的地區啊！

咦？

什麼？你現在是反悔了嗎？

不是啦！

告訴我他們的藏匿地點吧！你千萬不能去啊！

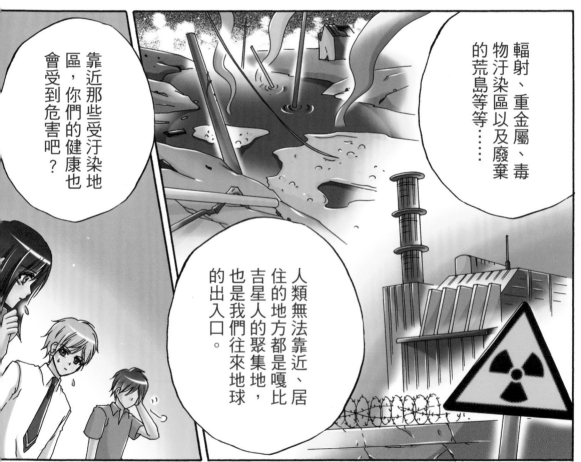

靠近那些受汙染地區，你們的健康也會受到危害吧？

輻射、重金屬、毒物汙染區以及廢棄的荒島等等……

人類無法靠近、居住的地方都是嘎比吉星人的聚集地，也是我們往來地球的出入口。

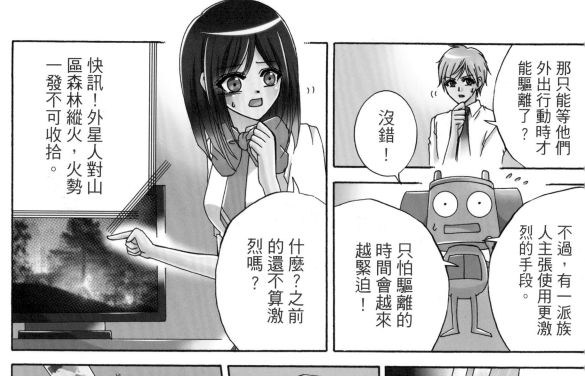

快訊！外星人對山區森林縱火，火勢一發不可收拾。

那只能等他們外出行動時才能驅離了？

沒錯！

什麼？之前的還不算激烈嗎？

不過，有一派族人主張使用更激烈的手段。

只怕驅離的時間會越來越緊迫！

糟糕！他們果然開始使用激烈手段了！

軍方表示將立即開戰，絕不向外星人妥協！

咦！

開戰只會增加地球上更多汙染區！

這也是當初我們在蓋亞星獲得大量棲地的原因啊！

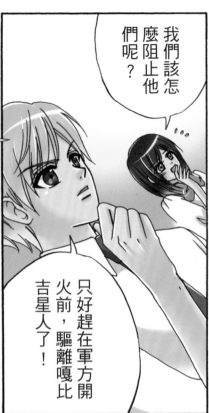

我們該怎麼阻止他們呢？

只好趕在軍方開火前，驅離嘎比吉星人了！

好方法耶！

軍方的目標是嘎比吉星人，

只要他們離開，軍方就不會開火。

但森林距離這裡很遠，無法比軍方先到達吧！

洩氣~

…… ……

不要緊！

我們能夠透過垃圾快速移動喔！

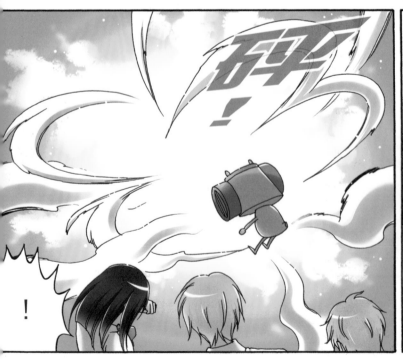

碎！

！

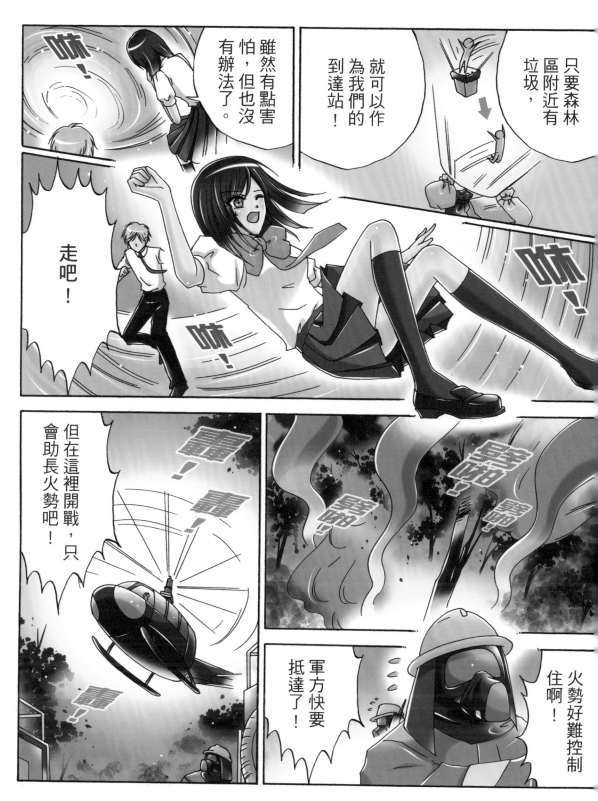

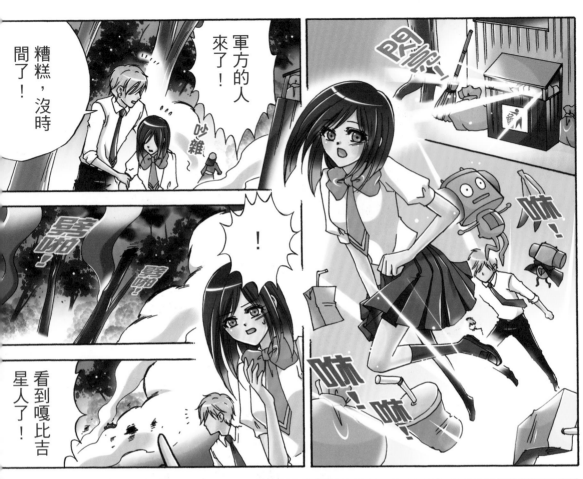

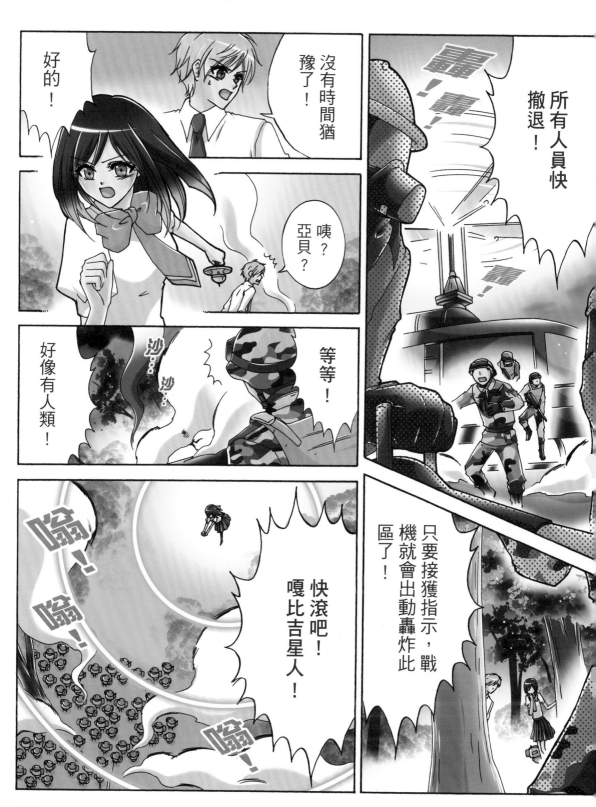

什麼！

外星人開始撤退了！

拜託！一定要有效啊！

再不開火要錯失時機了！

等一下！

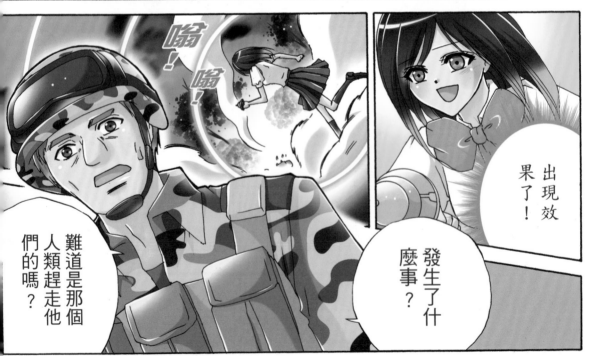

難道是那個人類趕走他們的嗎？

發生了什麼事？

出現效果了！

他們離開了！

實在太好……

你別只顧著衝！也注意一下安全啊！

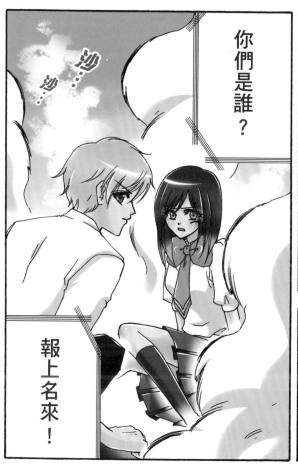

你們是誰？

報上名來！

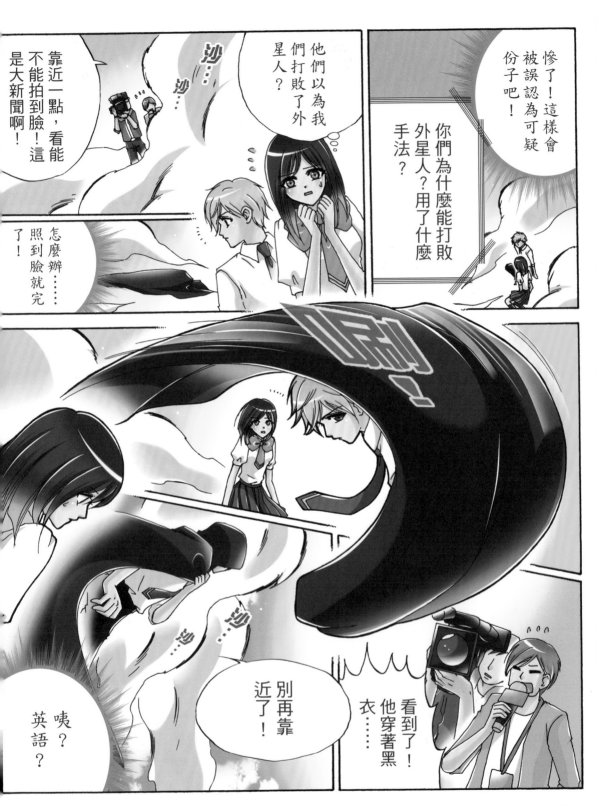

是個說英語的男性！

請問要怎麼稱呼您呢？

說英語是為了隱藏身分吧？但問名字的話……

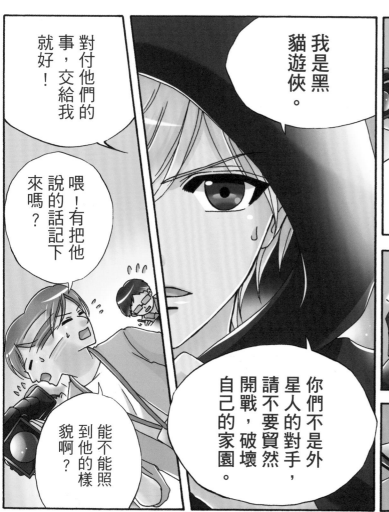

對付他們的事，交給我就好！

喂！有把他說的話記下來嗎？

能不能照到他的樣貌啊？

我是黑貓遊俠。

你們不是外星人的對手，請不要貿然開戰，破壞自己的家園。

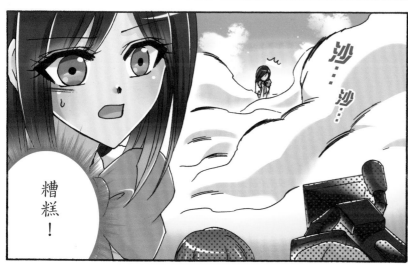

沙……沙……

糟糕！

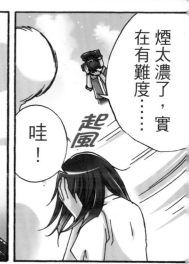

煙太濃了，實在有難度……

哇！

起風

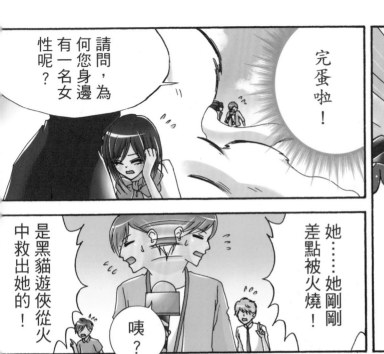

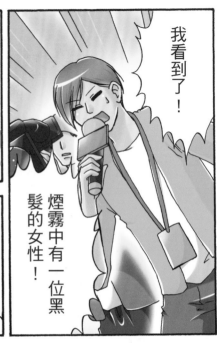

請問，為何您身邊有一名女性呢？

完蛋啦！

我看到了！煙霧中有一位黑髮的女性！

她……她剛剛差點被火燒！是黑貓遊俠從火中救出她的！

咦？

原……

原來如此……

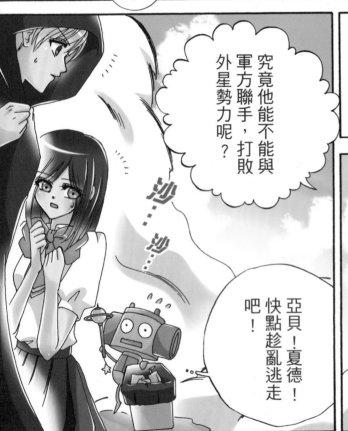

究竟他能不能與軍方聯手，打敗外星勢力呢？

沙……沙……

亞貝！夏德！快點趁亂逃走吧！

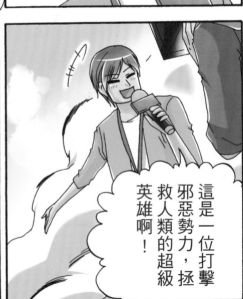

這是一位打擊邪惡勢力，拯救人類的超級英雄啊！

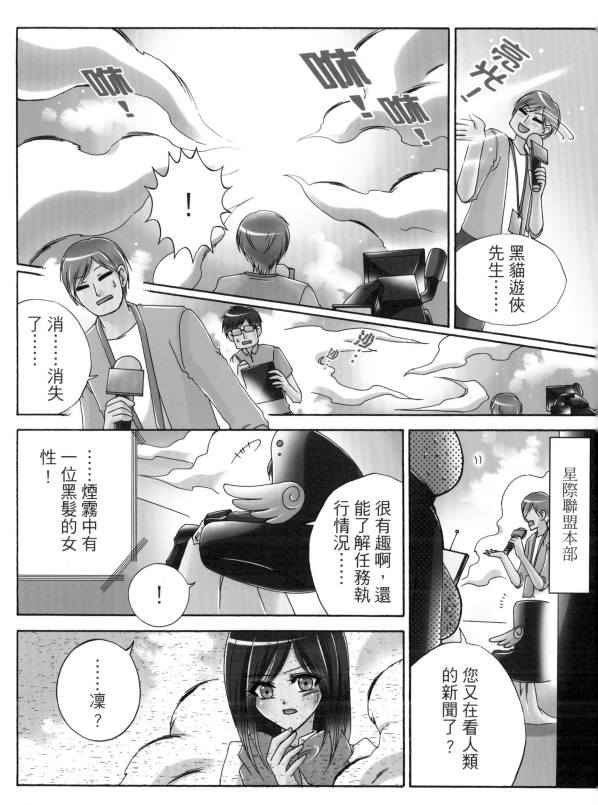

「黑貓遊俠」到底是什麼啊！太好笑了！

我可是努力在想隱藏身分的方法耶！

而且還說英語……

好險順利脫逃了……

不過……

你……你們！

也不用笑成這樣吧！

原以為這件事會被當成鬧劇而被人遺忘，沒想到……

全部都是黑貓遊俠的報導！

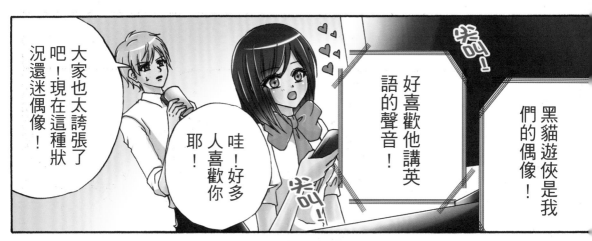

好喜歡他講英
語的聲音！

黑貓遊俠是我
們的偶像！

哇！好多
人喜歡你
耶！

大家也太誇張了
吧！現在這種狀
況還迷偶像！

！

星際聯盟的
主席？

哇！

！

發生什麼
事了？

亞貝與她的朋友群（2）

養了好殘暴的寵物啊！

長相怪異的孩子有生命危險啊！

必須趕快告訴亞貝！

有何貴幹？（英語）

哇啊！

這個表情凶狠、金髮、又說著聽不懂的語言的……

莫非是亞貝的丈夫！？

亞貝與她的朋友群（1）

多麼貼心又溫柔的好女孩啊！

以後的丈夫一定也是穩重又善良呢！

一起養隻溫馴又親近人的寵物～

他們的孩子可以和寵物在院子裡奔跑……

！？

放開我！混帳！

註：錫德和夏德平常不太和其他鄰居互動。

76

Chapter 5

善良的下毒者

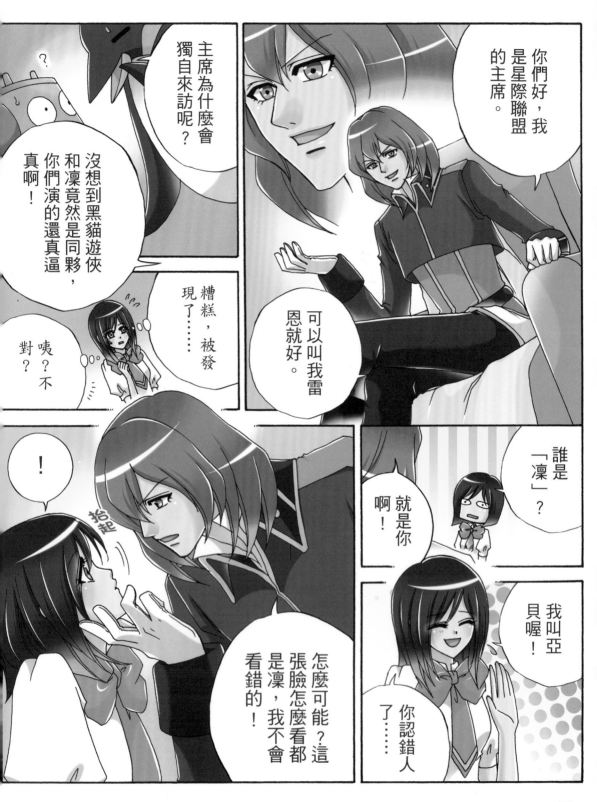

78

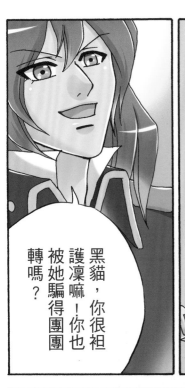

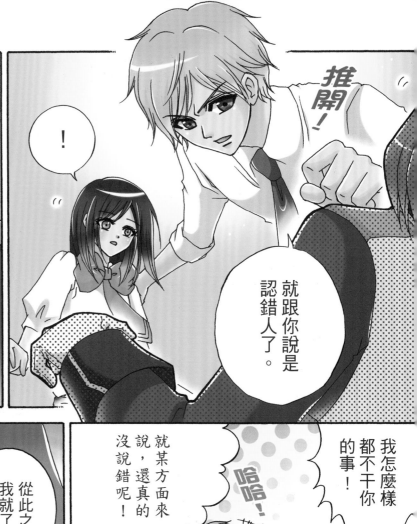

推開！

！

就跟你說是認錯人了。

黑貓，你很祖護凜嘛！你也被她騙得團團轉嗎？

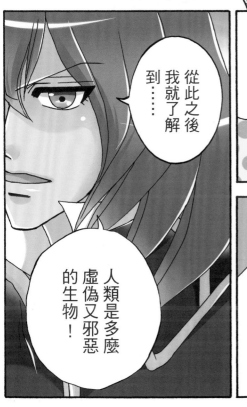

從此之後我就了解到……

人類是多麼虛偽又邪惡的生物！

就某方面來說，還真的沒說錯呢！

哈哈！

我怎麼樣都不干你的事！

不只欺騙，還差點死在她的手中。

你被名叫「凜」的女生欺騙了嗎？

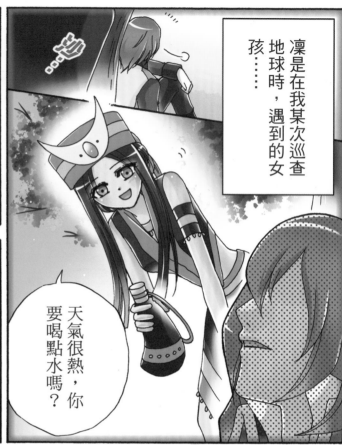

因為相處十分愉快，我也決定多待在地球一段時間……

凜是在我某次巡查地球時，遇到的女孩……

天氣很熱，你要喝點水嗎？

離開前，凜還送了我村民親自栽種的水果……

回去不久後我就病倒了，本來以為是太過思念凜所致……

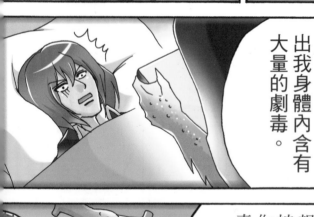

結果醫生卻診斷出我身體內含有大量的劇毒。

想必是你身分被發現，才在你的食物中下毒吧！

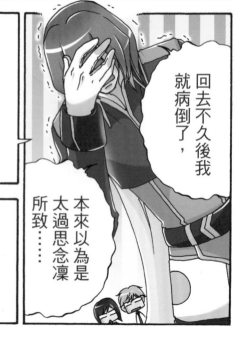

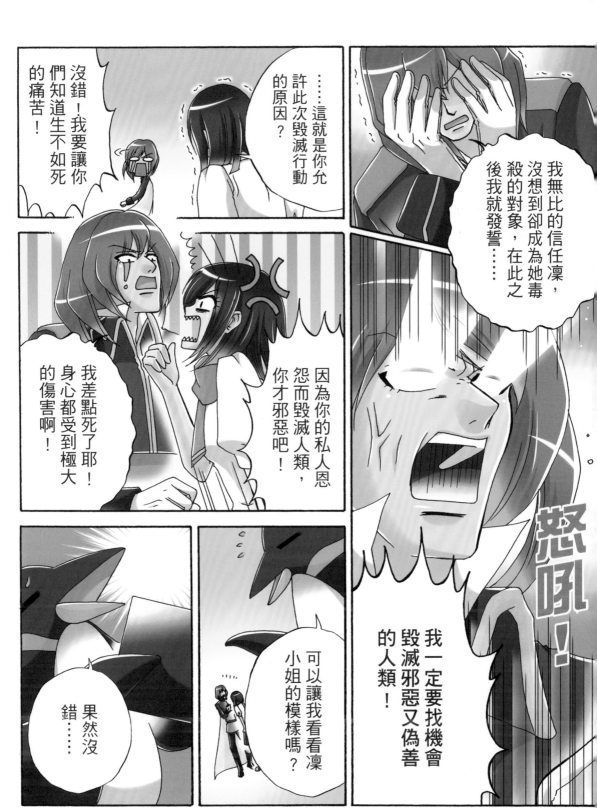

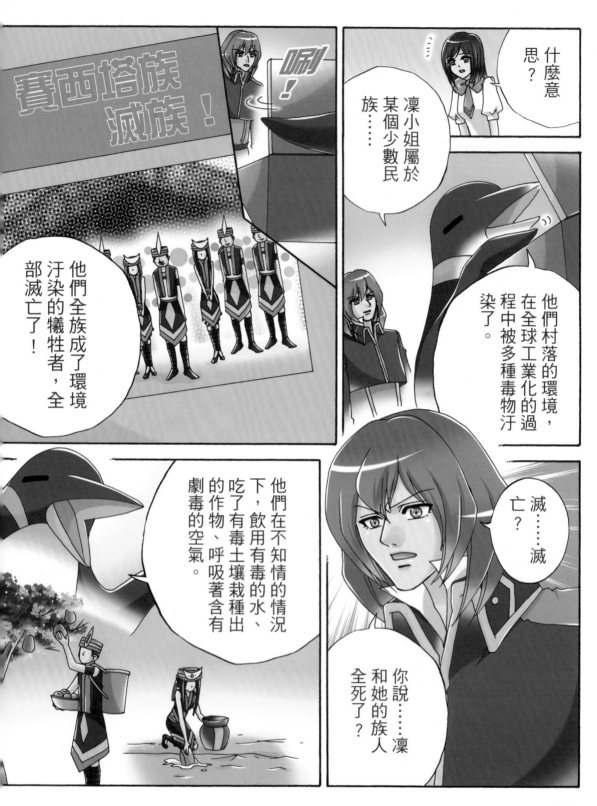

什麼意思？

凜小姐屬於某個少數民族……

賽西塔族滅族！

喇！

他們村落的環境，在全球工業化的過程中被多種毒物汙染了。

他們全族成了環境汙染的犧牲者，全部滅亡了！

滅……滅亡？

他們在不知情的情況下，飲用有毒的水、吃了有毒土壤栽種出的作物、呼吸著含有劇毒的空氣。

你說……凜和她的族人全死了？

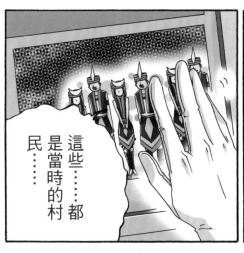

這些……都是當時的村民……

緊抓！

怎麼可能！

他們並不知道，熱情招待遠道而來的你，反而是害了你。

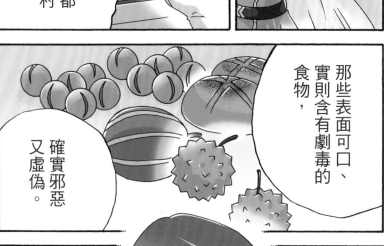

確實邪惡又虛偽。

那些表面可口、實則含有劇毒的食物，

他們對你的熱情，絕對是表裡如一的純粹。

但是……

只要是凜說的話，我都會答應！

我好高興喔！

雷恩能再給人類一次機會嗎？

就跟你說她不是凜……

哥知道你不爽，但為了人類的將來，還是忍忍吧！

搗住！

我想到一個好方法！

你說什……

一個小時後……

雖然可以給人類機會，但也必須讓人類記取教訓才行。

85

你知道星際聯盟的主席嗎？

他和黑貓遊俠要宣布重要的事呢！

雖說要談和平協議，

但不能掉以輕心！還是要有武力布署！

大新聞！大家快就定位！

一定要搶到獨家訪問！

所有人類都十分期待的這場記者會，很快就來了。

吵雜 吵雜 吵雜 吵雜

小鬼，會緊張嗎？

還好，而且我不是小鬼。

為各位鄭重介紹——

星際聯盟的主席——雷恩先生。

那就要看你的表現而定了！

咔！咔！

86

以及人類的救世主——

黑貓遊俠先生。

好帥！

是本人耶！

為什麼你獲得這麼多尖叫聲？

老實說我也很疑惑……

首先，此次的行動是我核准的……

現在又想奪取克卜勒K作為你們苟活的跳板。究竟誰才是惡霸誰比較可恥？

人類帶著細菌到處登陸其他星球、散播太空垃圾，

惡霸外星人！滾回去！

滾出去

侵占別人的星球！可恥！

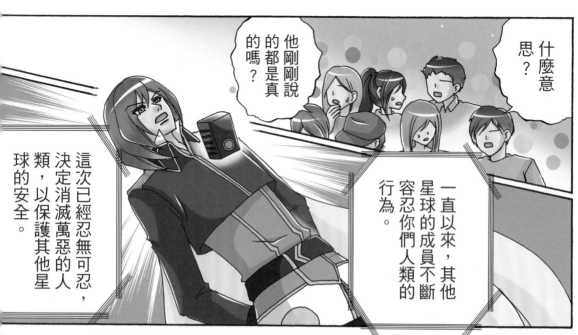

什麼意思？

他剛剛說的都是真的嗎？

一直以來，其他星球的成員不斷容忍你們人類的行為。

這次已經忍無可忍，決定消滅萬惡的人類，以保護其他星球的安全。

竟然要消滅人類！

我們都會死嗎？

但你們的英雄，希望我再給你們一次機會。

想必大家都對這些指控感到疑惑，也不明白為何要對人類使用如此激烈的手段吧？

歡呼

歡呼

歡呼

點頭

「確實理解自己所犯的錯之後，誠心且努力的彌補。」是此次和平協議的前提。

由我作為人類的代表，取得能讓大家充分理解事情全貌的資訊。

我們將親自前往克普勒K及蓋亞星，

還真不習慣做這種事啊……

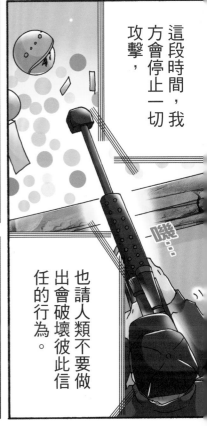

這段時間，我方會停止一切攻擊，也請人類不要做出會破壞彼此信任的行為。

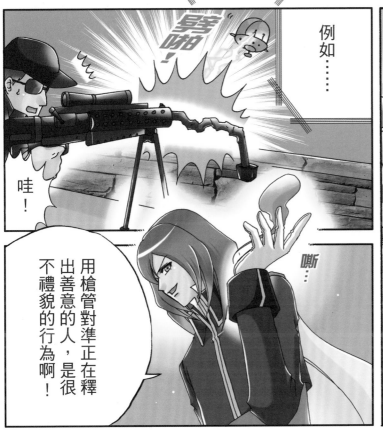

例如……

用槍管對準正在釋出善意的人，是很不禮貌的行為啊！

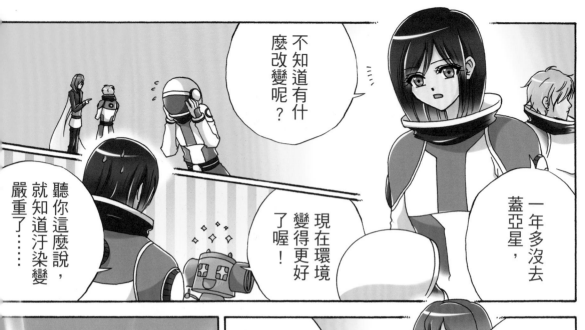

不知道有什麼改變呢?

一年多沒去蓋亞星,

聽你這麼說,就知道汙染變嚴重了......

現在環境變得更好了喔!

從你們必須穿上重裝備這點,就能夠猜想了吧!

話說雷恩你都不用穿裝備嗎?

我是高級生物耶!才不怕那點汙染呢!

之前吃了地球水果就差點見閻羅王的不是你嗎?

嚇!!
嚇!!
嚇!!

亮光!

吵鬧
吵鬧

吵死了,快走吧。

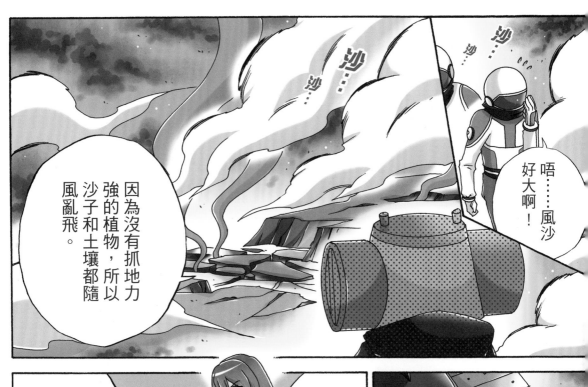

唔……風沙好大啊！

因為沒有抓地力強的植物，所以沙子和土壤都隨風亂飛。

在這樣惡劣的環境下，

攝影機有辦法好好錄下影像嗎？

這你不用擔心，倒是……

你覺得人類看到這邊的影像後，真的會及時悔悟嗎？

如果再不醒悟……

不用外星人動手，人類也會走向滅亡了……

91

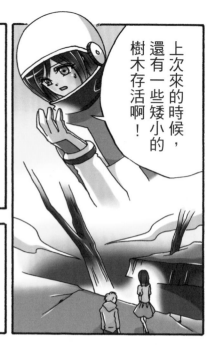

上次來的時候，還有一些矮小的樹木存活啊！

蓋亞星的土壤普遍含有劇毒，不然就是沙漠化的狀態，因此植物通常無法長久生存。

這段時間內土壤的狀況更糟了，推測再也無法長出植物了吧！

河裡竟然連一滴水也沒有……

不只河喔，你看！

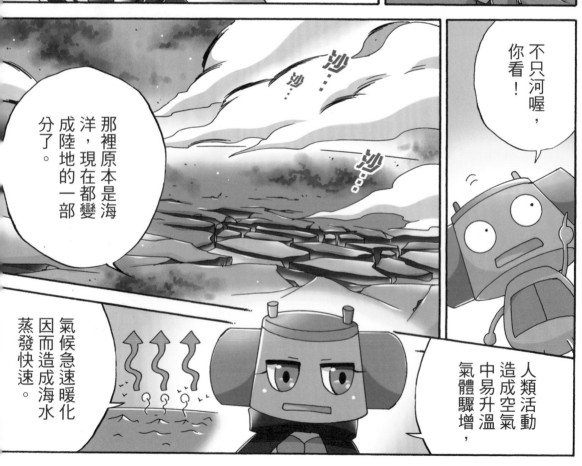

那裡原本是海洋，現在都變成陸地的一部分了。

人類活動造成空氣中易升溫氣體驟增，

氣候急速暖化因而造成海水蒸發快速。

92

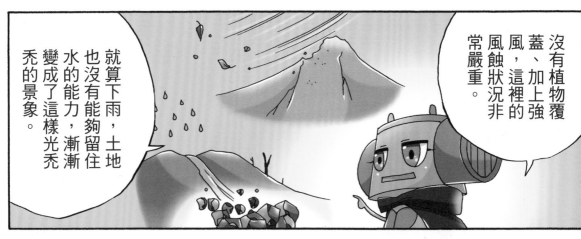

沒有植物覆蓋、加上強風，這裡的風蝕狀況非常嚴重。

就算下雨，土地也沒有能夠留住水的能力，漸漸變成了這樣光禿禿的景象。

都沒有看見其他生物呢……

這裡早晚溫差三百多度，只有耐高溫及耐旱的生物可生存。

你們穿了防護衣可能沒感覺，其實外面的氣溫相當高喔！

這個星球已經快成為只有嘎比吉星人及微生物的世界啦！

那麼……之前我看到的人類呢？

還有人類活著嗎？

蓋亞星的人類在地底生存，我們決定拜訪他們。

原來是地球人，歡迎！

我還在想最近嘎比吉星人怎麼變少了，原來是到地球去了！

所有的水、食物、氧氣等日常所需，都是靠研發而來的。

外面幾乎沒有生物和水，你們的食物從何而來呢？

不過，也只能做到在成分上相近。

這裡的資源越來越匱乏，連原料都快找不到了。

到了完全沒有原料時，要怎麼辦呢？

是我們讓蓋亞星變得難以居住，這時候逃走，有點太說不過去了……

雖然有想過，不過，這裡畢竟才是我們的家。

那大概就是蓋亞星的人類完全消失的時候吧！

……你們不會想到地球生存嗎？

這是我女兒，可愛吧？

希望我們的教訓，能讓地球人醒悟。

很高興認識你們。

我想……這大概也是我們最後一次見面了。

沙漠化、氣候變遷

沙漠化

　　土地因為人類濫伐、濫墾、濫牧、過度開發地下水等不合理的經濟活動，以及乾旱少雨、氣候變化等等因素，使得具有乾旱災害的半溼潤地區和半乾旱、乾旱地區的土地土壤層土質惡化，有機物質消失。

　　具跡象顯示，幾世紀前，中國黃土高原、地中海地區和美索不達米平原幾個人口密集處，都有乾旱嚴重、大規模土地退化的情況。希臘、羅馬帝國，還因為沙漠化而產生了人口遷移。

氣候變遷

　　全球或是區域性的氣候，長時間內的整體改變，就是所謂的氣候變遷。地球運行軌道改變、太陽週期性的活動、火山噴發等等，都是影響氣候變遷的因素，特別是人類排放造成全球暖化現象的溫室氣體。

　　工業革命後，人類對能源的需求量增加，而開始大量製造二氧化碳、甲烷、氧化亞氮、氟氯碳化物等溫室氣體，例如：汽機車廢氣排放、燃燒石化燃料等等。使得人類對自然的影響從地球表面擴張到大氣，即為溫室效應。而且藉由大氣運動，將影響漸漸遍及整個地球，大幅度提高了地球暖化的可能性。

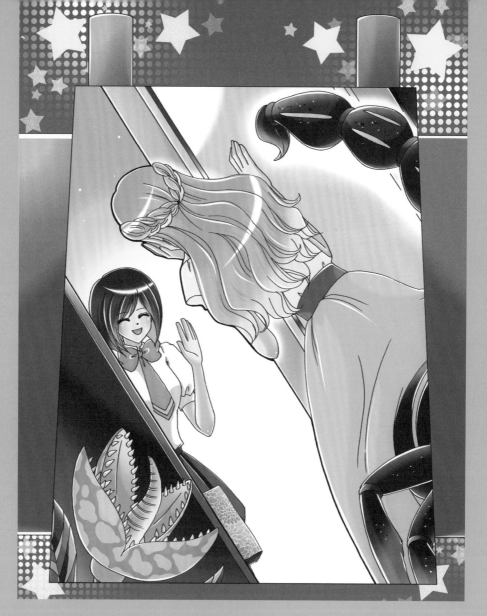

Chapter 6

克卜勒K的真實

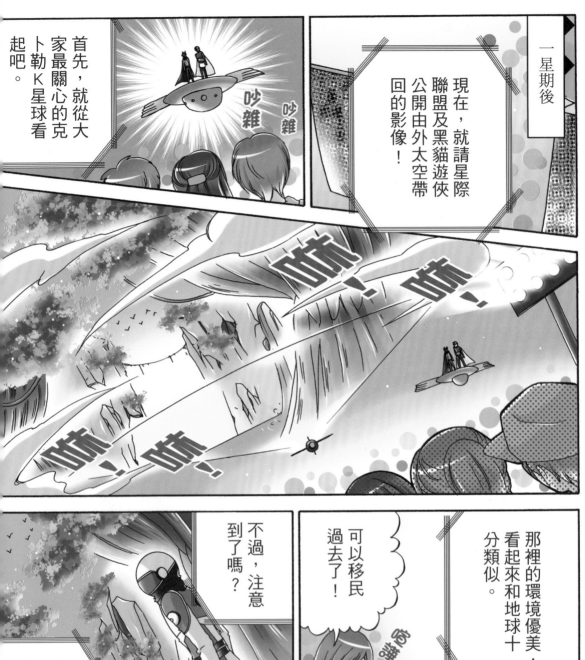

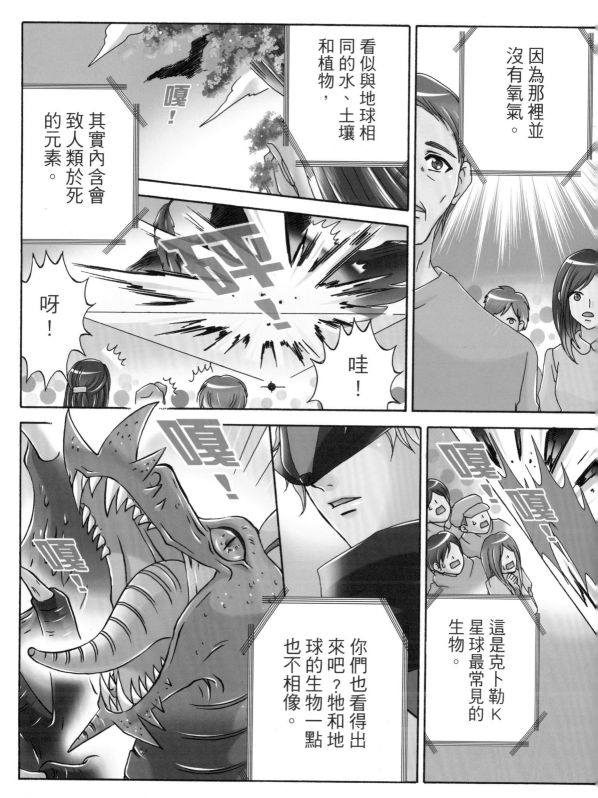

因為那裡並沒有氧氣。

看似與地球相同的水、土壤和植物，其實內含會致人類於死的元素。

嘎！

砰！

哇！

呀！

這是克卜勒K星球最常見的生物。

嘎！嘎！

你們也看得出來吧？地球和地球的生物一點也不相像。

嘎！

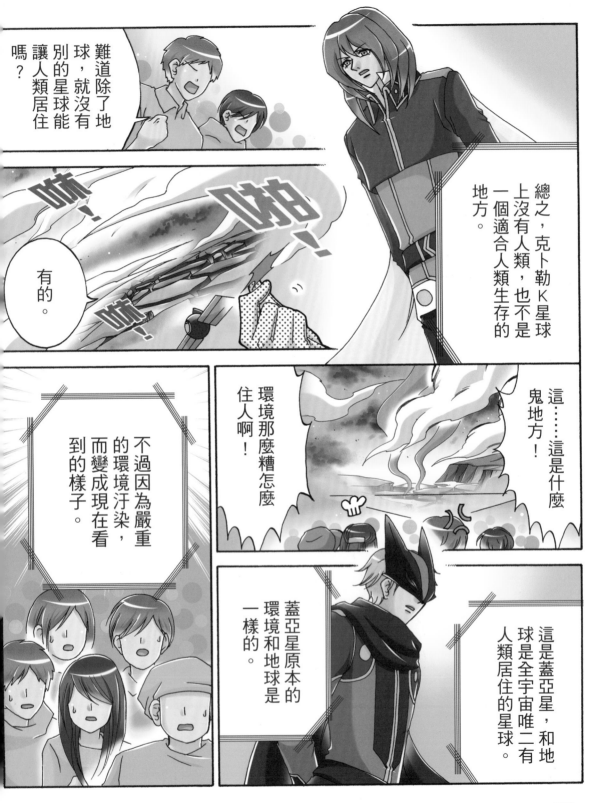

難道除了地球，就沒有別的星球能讓人類居住嗎？

總之，克卜勒K星球上沒有人類，也不是一個適合人類生存的地方。

有的。

這……這是什麼鬼地方！

環境那麼糟怎麼住人啊！

不過因為嚴重的環境汙染，而變成現在看到的樣子。

蓋亞星原本的環境和地球是一樣的。

這是蓋亞星，和地球是全宇宙唯二有人類居住的星球。

完全無法想像這裡曾經和地球一樣啊……

沒有看見任何生物呢……

當看見蓋亞星上人類生活的景象

大家已經無法說出話來……

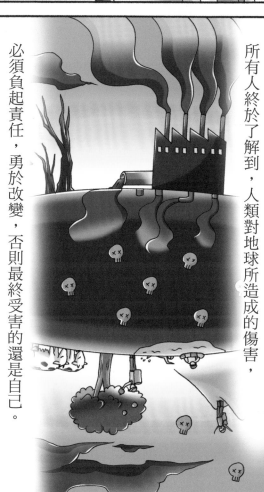

所有人終於了解到，人類對地球所造成的傷害，必須負起責任，勇於改變，否則最終受害的還是自己。

漸漸的……

有些民眾開始哭泣……

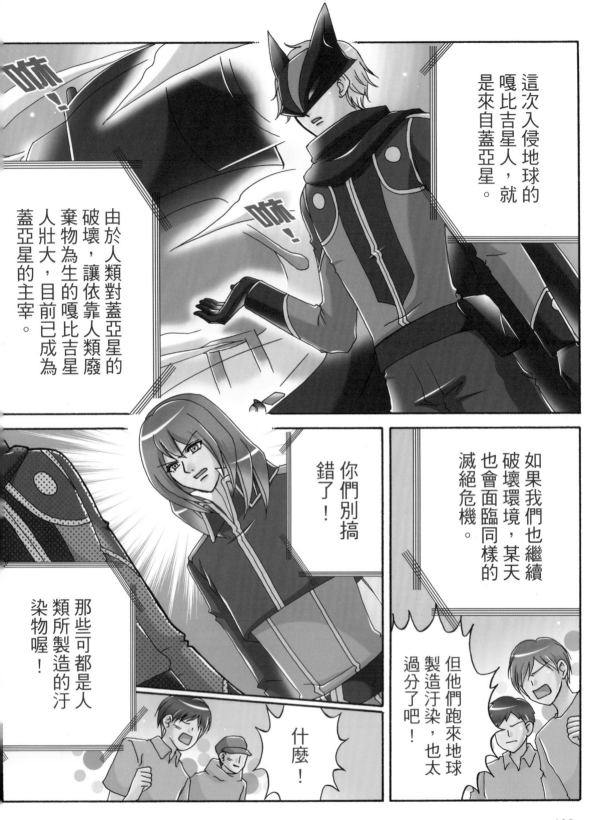

這次入侵地球的嘎比吉星人，就是來自蓋亞星。

由於人類對蓋亞星的破壞，讓依靠人類廢棄物為生的嘎比吉星人壯大，目前已成為蓋亞星的主宰。

你們別搞錯了！

如果我們也繼續破壞環境，某天也會面臨同樣的滅絕危機。

那些可都是人類所製造的汙染物喔！

但他們跑來地球製造汙染，也太過分了吧！

什麼！

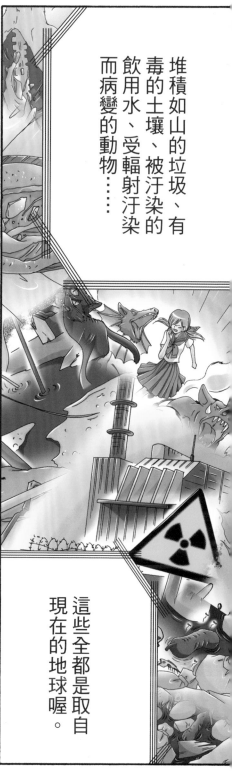

堆積如山的垃圾、有毒的土壤、被汙染的飲用水、受輻射汙染而病變的動物……

這些全都是取自現在的地球喔。

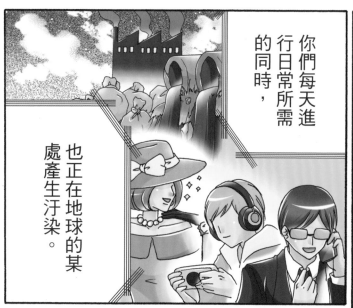

你們每天進行日常所需的同時，

也正在地球的某處產生汙染。

把汙染物堆到你們看不見的地方，就可以當作不存在嗎？

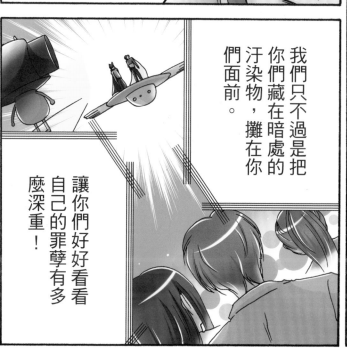

我們只不過是把你們藏在暗處的汙染物，攤在你們面前。

讓你們好好看看自己的罪孽有多麼深重！

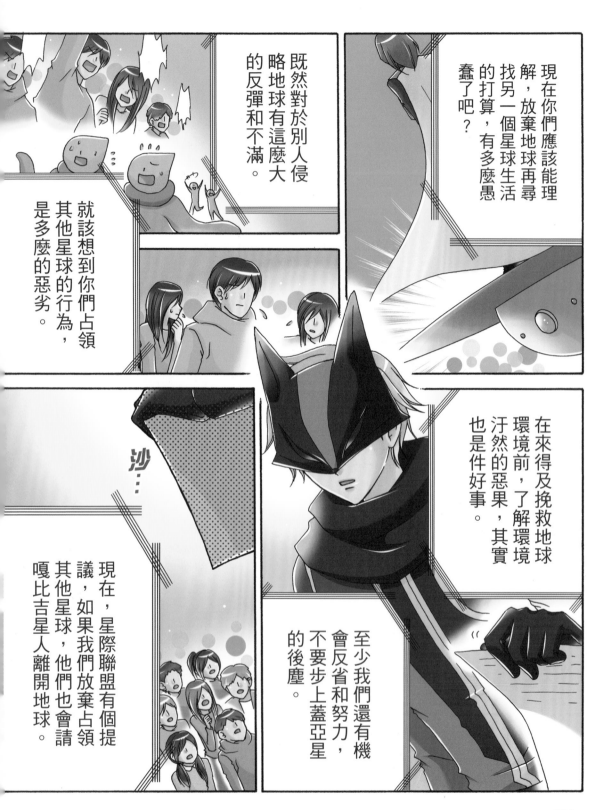

現在你們應該能理解，放棄地球再尋找另一個星球生活的打算，有多麼愚蠢了吧？

既然對於別人侵略地球有這麼大的反彈和不滿。

就該想到你們占領其他星球的行為，是多麼的惡劣。

在來得及挽救地球環境前，了解環境汙然的惡果，其實也是件好事。

至少我們還有機會反省和努力，不要步上蓋亞星的後塵。

沙…

現在，星際聯盟有個提議，如果我們放棄占領其他星球，他們也會請嘎比吉星人離開地球。

我認為這個提議很合理，你們認為呢？

各退一步很合理啊。

嗯，畢竟本來就是我們先想侵略別人的嘛……

因為地球可以沒有我們，但我們無法沒有她。

請帶著感謝及珍惜的心情和她相處。

之後，也請大家好好面對地球汙染的問題。

至此，人類所面臨的這場災難……

歡呼

歡呼

歡呼

歡呼

鼓掌

鼓掌

才終於看見了落幕的曙光……

星際聯盟與各國領袖簽署和平協議後⋯⋯

嘎比吉星人也陸續離開地球⋯⋯

推！

沒關係，算了！

可惡！

擋！

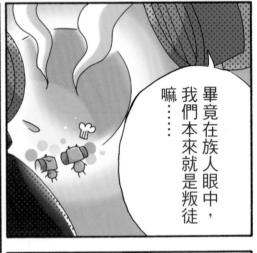

畢竟在族人眼中，我們本來就是叛徒嘛⋯⋯

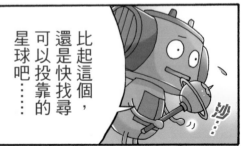

比起這個，還是快找尋可以投靠的星球吧⋯⋯

沙⋯

你給我等一下！

砰！

噗！

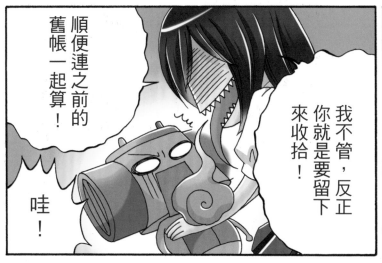

順便連之前的舊帳一起算！

我不管，反正你就是要留下來收拾！

哇！

大鬧一場就想逃跑？給我留下來收拾善後！

我又沒有參與這次行動……

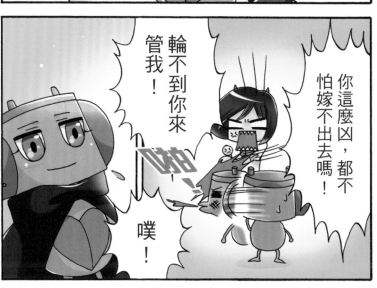

輪不到你來管我！

你這麼凶，都不怕嫁不出去嗎！

噗！

啪！

還真是不老實呢！

哈哈！

亂講！誰希望這麻煩鬼回來住啊！

我看你根本是希望小鐵回來吧……

108

別說風涼話了，一起來幫忙打掃吧！

她真遲鈍啊，你好好加油吧！

其實你根本不信任我！

老覺得我一個人會搞砸吧！

⋯⋯

只因為有同樣的外表，就被當成敵人了⋯⋯

憤怒

想到那些外星人還是很生氣啊！

穿布偶裝工作好熱呀！

總有一天，大家也會了解的。

笑⋯

我知道你們和他們不一樣喔！

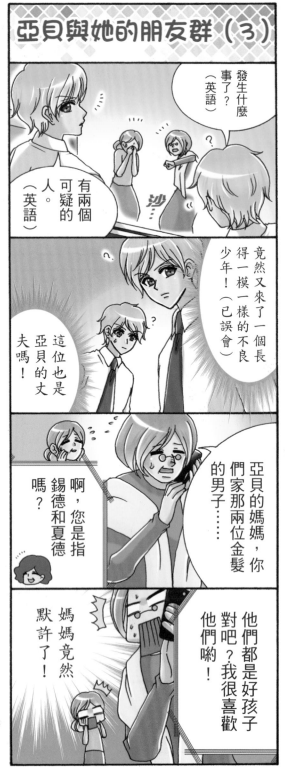

亞貝與她的朋友群（3）

發生什麼事了？（英語）

有兩個可疑的人。（英語）

竟然又來了一個長得一模一樣的不良少年！（已誤會）

這位也是亞貝的丈夫嗎！

亞貝的媽媽，你們家那兩位金髮的男子……

他們都是好孩子對吧？我很喜歡他們喲！

啊，您是指錫德和夏德嗎？

媽媽竟然默許了！

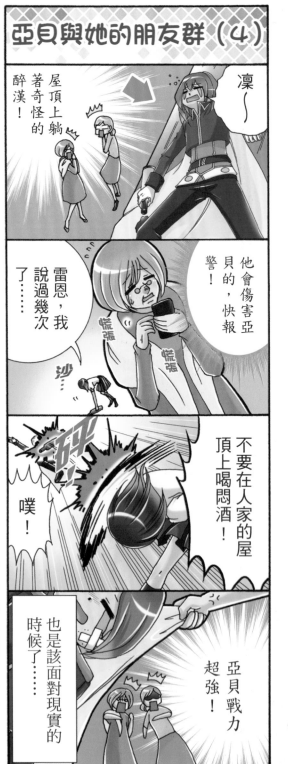

亞貝與她的朋友群（4）

凜～

屋頂上躺著奇怪的醉漢！

雷恩，我說過幾次了……

他會傷害亞貝的，快報警！

不要在人家的屋頂上喝悶酒！

噗！

亞貝戰力超強！

也是該面對現實的時候了……

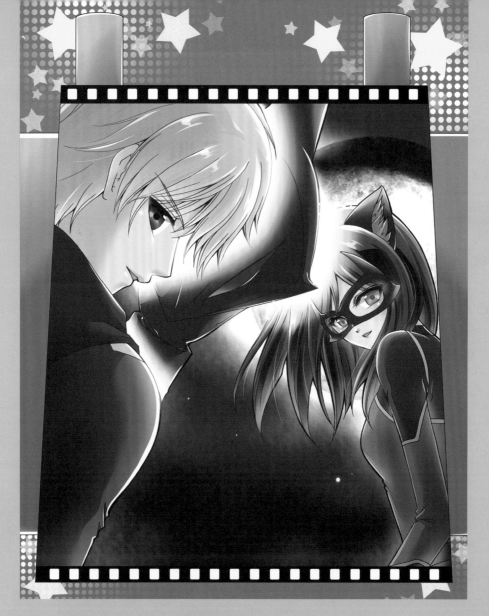

Chapter 7

黑貓遊俠的危機

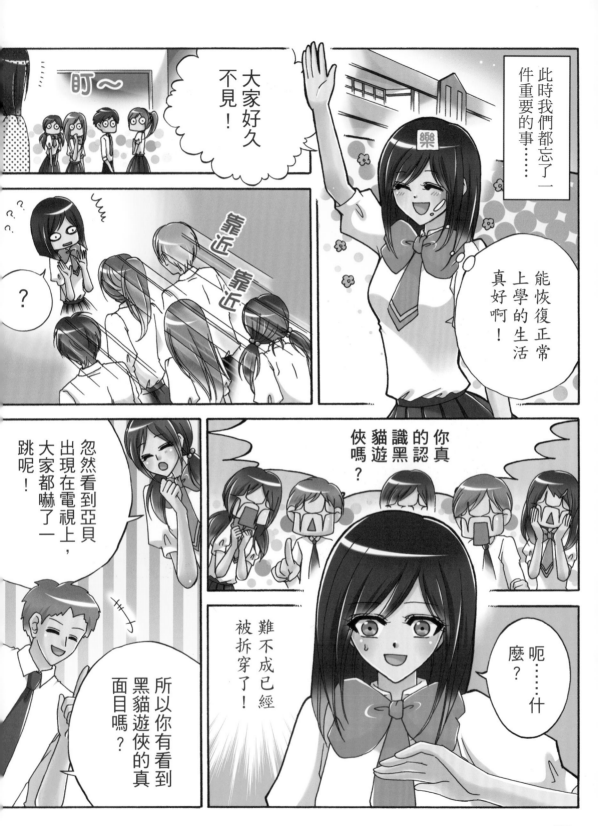

盯～

大家好久不見！

此時我們都忘了一件重要的事……

能恢復正常上學的生活真好啊！

靠近 靠近

？

忽然看到亞貝出現在電視上，大家都嚇了一跳呢！

你真的認識黑貓遊俠嗎？

難不成已經被拆穿了！

呃……什麼？

所以你有看到黑貓遊俠的真面目嗎？

不過，亞貝怎麼會去那個人煙罕至的森林啊！

應該是特別和人約好才會去的吧！

我完全忘記自己出現在電視上的事了！

莫非⋯⋯黑貓遊俠是我們也認識的人？

沙⋯⋯

全都擠在門口是發生什麼大事？

抬頭！

怎麼都用懷疑的眼神看我們⋯⋯

你們來的也太不是時候了吧！

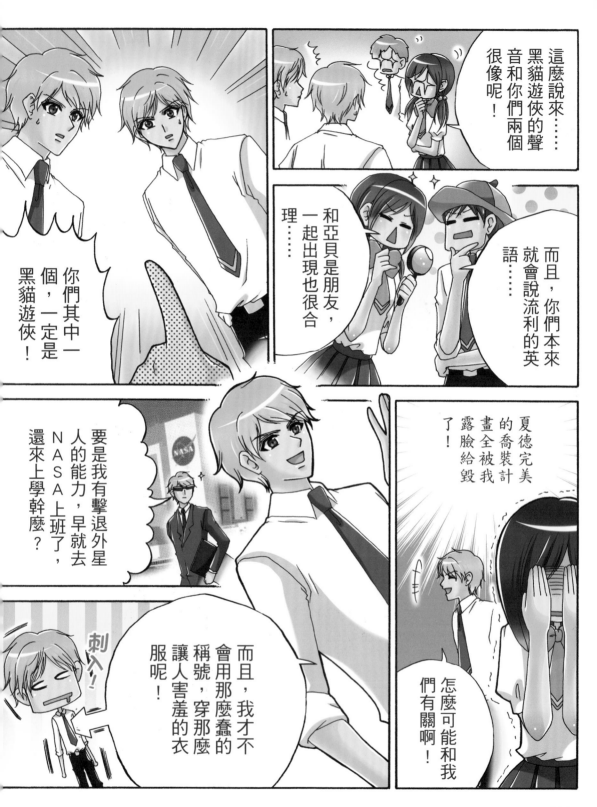

這麼說來……黑貓遊俠的聲音和你們兩個很像呢!

而且,你們本來就會說流利的英語……

和亞貝是朋友,一起出現也很合理……

夏德完美的喬裝計畫全被我露臉給毀了!

你們其中一個,一定是黑貓遊俠!

要是我有擊退外星人的能力,早就去NASA上班了,還來上學幹麼?

而且,我才不會用那麼蠢的稱號,穿那麼讓人害羞的衣服呢!

怎麼可能和我們有關啊!

刺入!

114

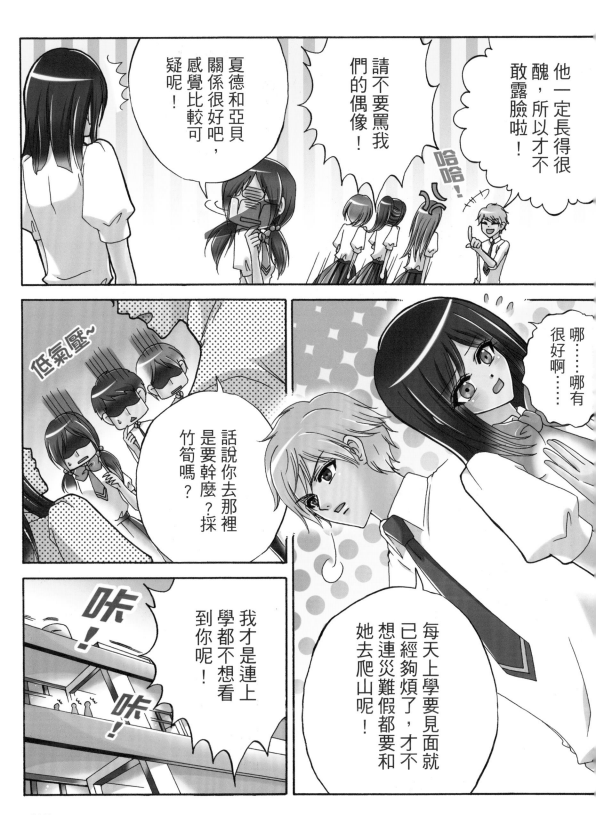

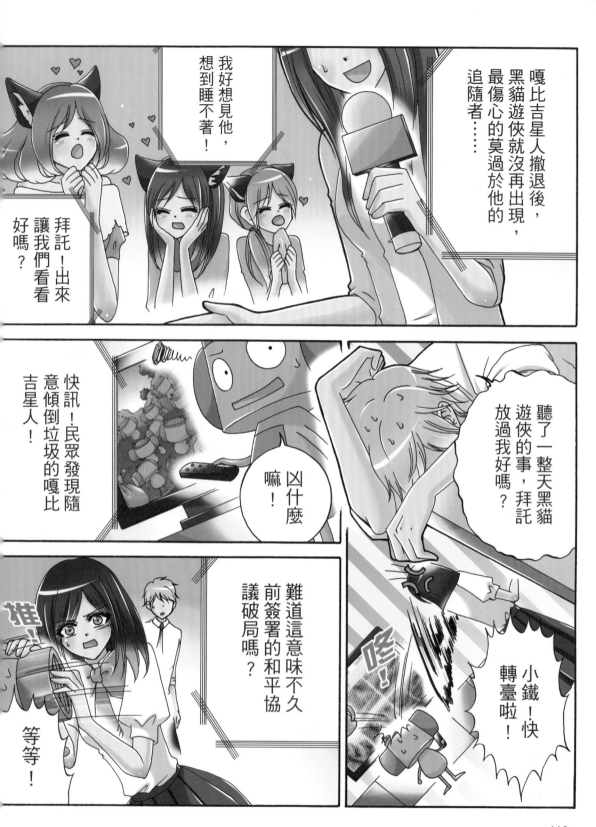

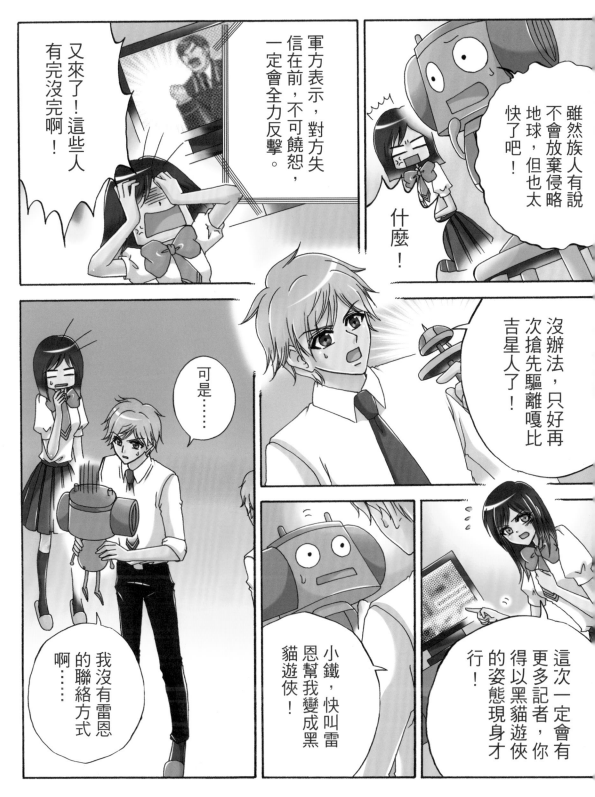

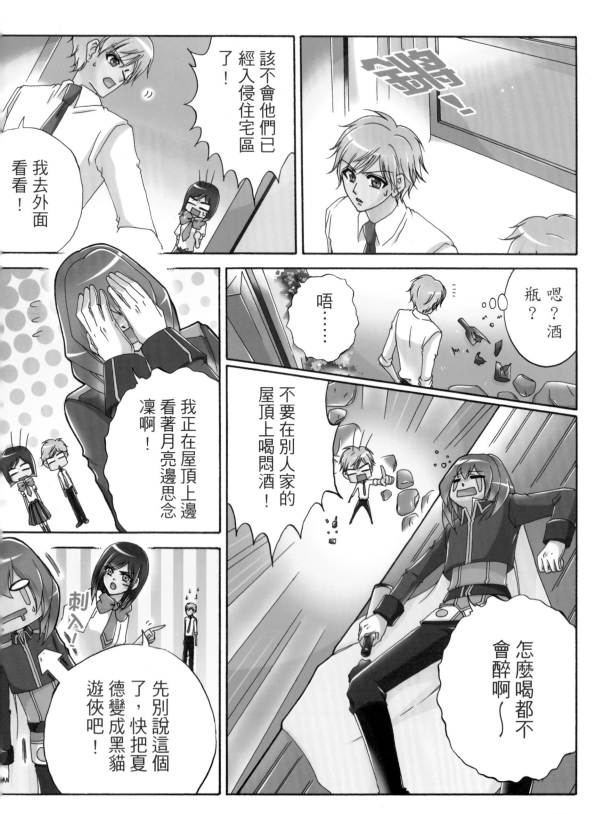

該不會他們已經入侵住宅區了？

我去外面看看！

嗙！

嗯？酒瓶？

唔……

不要在別人家的屋頂上喝悶酒！

我正在屋頂上邊看著月亮邊思念凜啊！

怎麼喝都不會醉啊～

刺入！

先別說這個了，快把夏德變成黑貓遊俠吧！

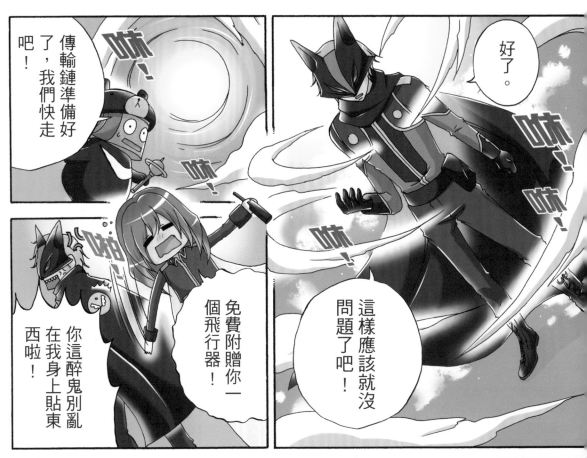

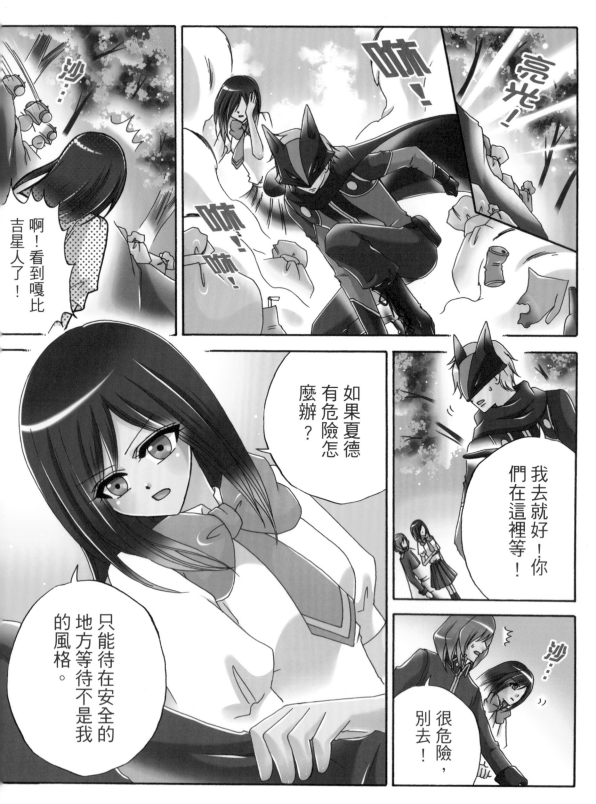

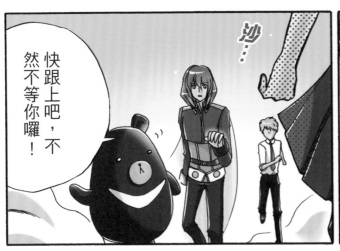

快跟上吧，不然不等你囉！

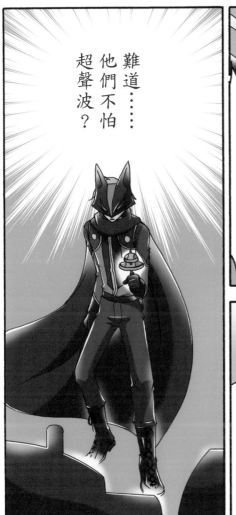

難道……他們不怕超聲波？

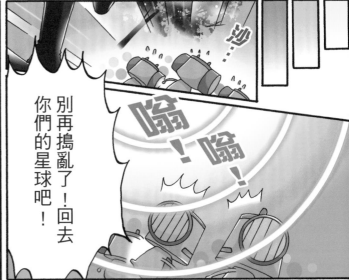

別再搗亂了！回去你們的星球吧！

嗡！嗡！嗡！

咦？他們為什麼停下來了？

停下

！

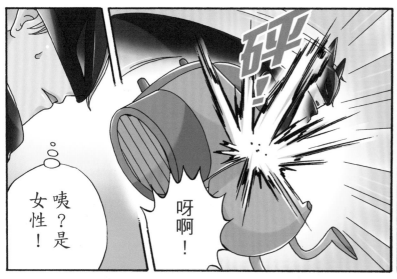

咦？是女性！

呀啊！

一样

！

沙…

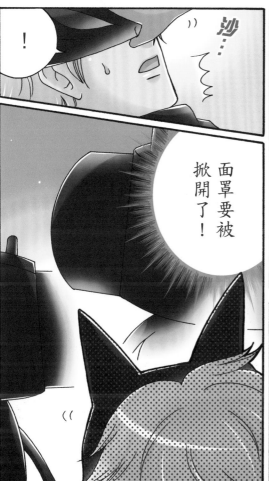

面罩要被掀開了！

撲上！

撲上！

哇！

呼！

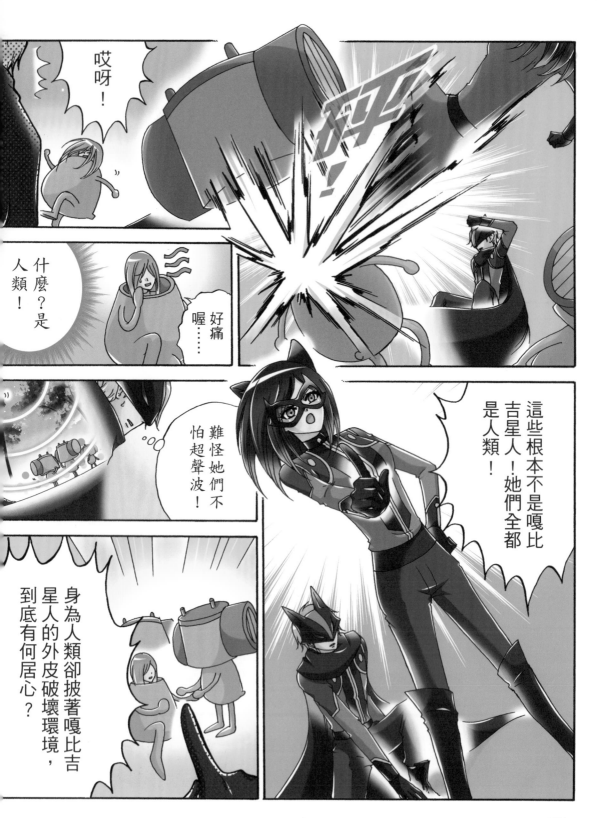

因為只有這麼做，才能夠引出黑貓遊俠啊！

啥？

我好想你！你為什麼都不再出現了！

既然喜歡他，為什麼還要攻擊他呢！

擋！

我們只是想看看他的真面目啊！

好過分！才不是攻擊呢！

如果你們保證不再做這種荒唐的事，我就讓你們看他的臉。

什……什麼？

沙......

等......

好，如果你們食言，我可不會放過你們！

討論
討論
討論

沒問題！

如果看到他的真面目，我們就再也不會做這種事了。

呃......

好......

那就看好了！

哇！

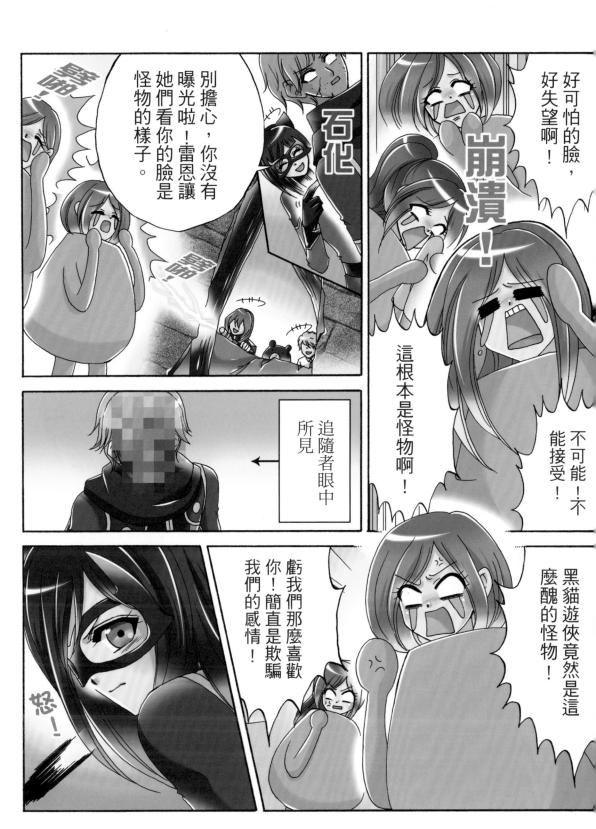

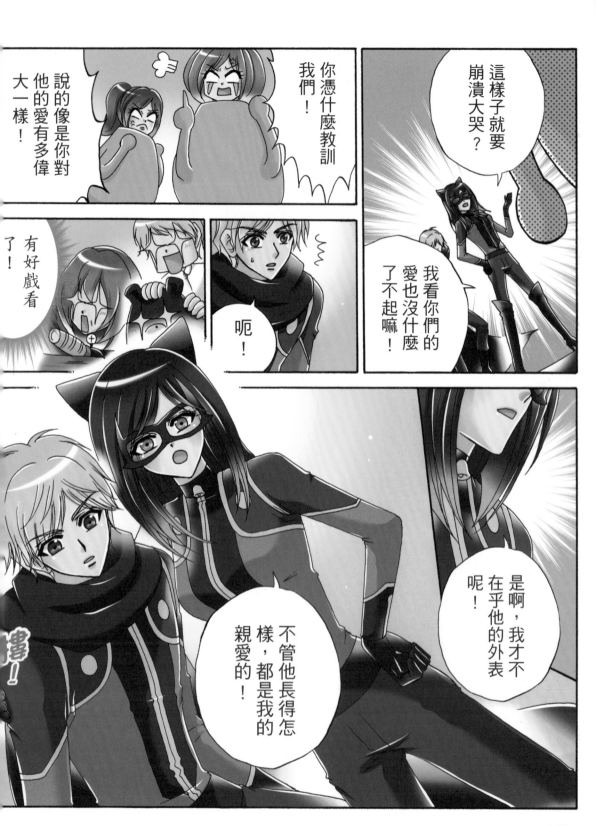

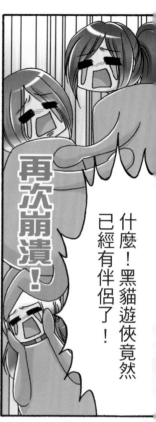

什麼！黑貓遊俠竟然已經有伴侶了！

再次崩潰！

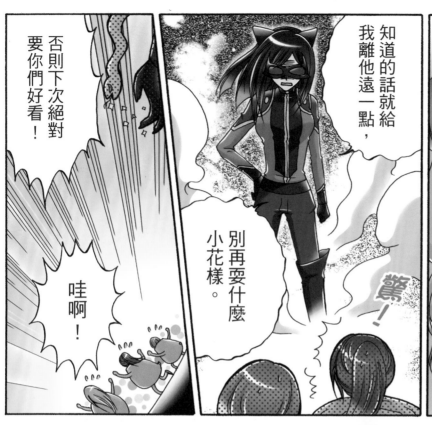

知道的話就給我離他遠一點，別再耍什麼小花樣。

驚！

否則下次絕對要你們好看！

哇啊！

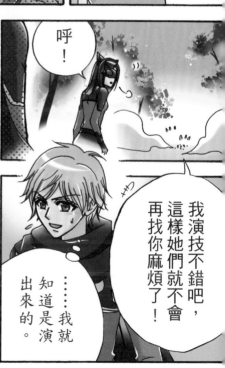

呼！

我演技不錯吧，這樣她們就不會再找你麻煩了！

……我就知道是演出來的。

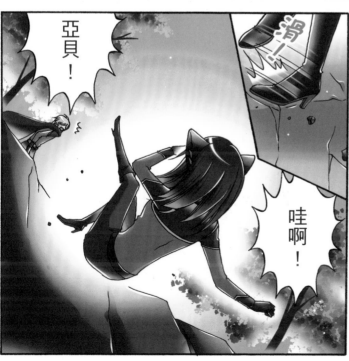

亞貝！

滑！

哇啊！

飛行器起作用了!

！

唔⋯⋯

你沒事吧?

降落⋯⋯

……剛才的霸氣去哪了？

逃走

?

推開！

靠太近了啦！

只有臉長得一樣，個性和溫柔的凜完全不同呀……

你到現在才醒悟啊！

那種個性，就是亞貝的溫柔呢！

不過……

132

獨一無二的可愛

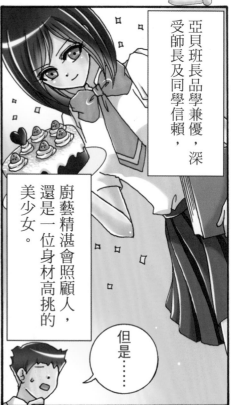

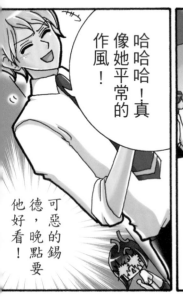
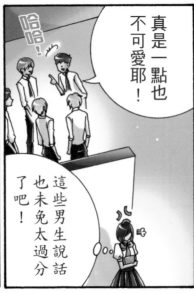
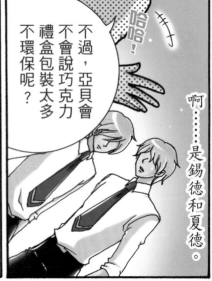

一點也不可愛。

咦……

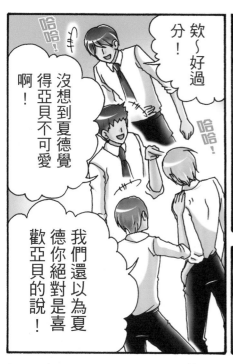

欸～好過分！

哈哈！

哈哈！

沒想到夏德覺得亞貝不可愛啊！

我們還以為夏德你絕對是喜歡亞貝的說！

笑……開什麼玩

我為什麼要讓你們這些膚淺的傢伙知道她可愛的地方？

會對她有這些誤解，就表示你們是不配她溫柔對待的人。

沙！

你們最好離她遠一點。

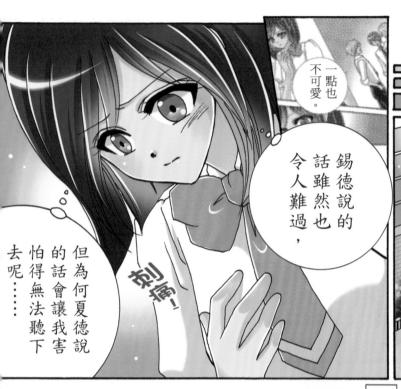

一點也不可愛。

錫德說的話雖然也令人難過，

但為何夏德說的話會讓我害怕得無法聽下去呢……

刺痛！

我逃走了……

呼……

呼……

隔天傍晚

喂！亞貝……

亞貝！我先走了！

昨天開始就不太理我們耶……

沙…

亞貝家

夏德，你來的正好！

你的可不可以分我吃一口？

雖然姊姊也有做蛋糕給我們，

但只有你的口味和大家的不一樣。

咔！

？

！

138

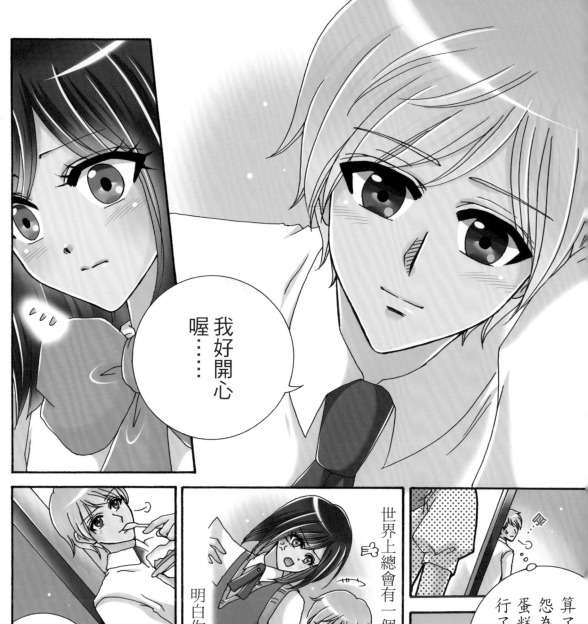

喔……我好開心

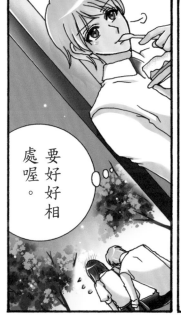

要好好相處喔。

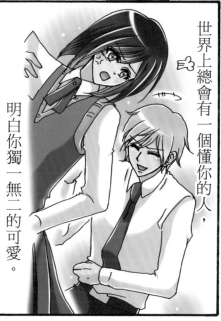

世界上總會有一個懂你的人，明白你獨一無二的可愛。

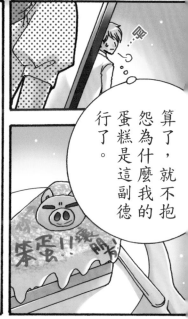

算了，就不抱怨為什麼我的蛋糕是這副德行了。

奇幻冒險漫畫 5

星際密令

作　　　者／林芳宇

總　編　輯／徐昱
編　　　輯／雨霓
封 面 設 計／陳麗娜
執 行 美 編／洸譜創意設計股份有限公司

出　版　者／悅樂文化館
發　行　者／悅智文化事業有限公司
地　　　址／新北市板橋區板新路206號3樓
電　　　話／02-8952-4078
傳　　　真／02-8952-4084
電 子 郵 件／sv5@elegantbooks.com.tw
I S B N／978-986-96675-9-3

戶　　　名／悅智文化事業有限公司
郵 撥 帳 號／19452608

初 版 一 刷／2020年4月　定價280元

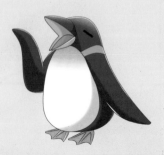